畫出你的生命之花

自我療癒的能量藝術

柳婷 *Tina Liu* 著

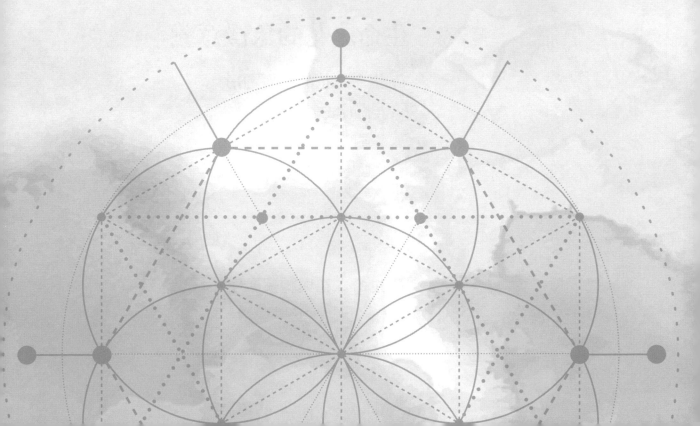

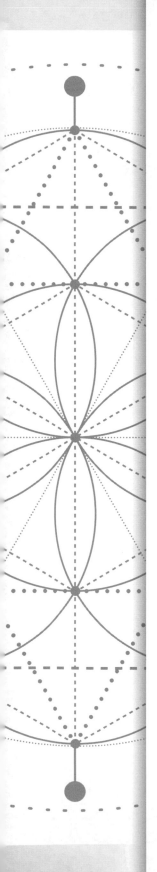

目錄

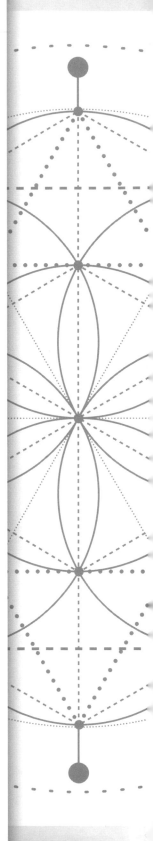

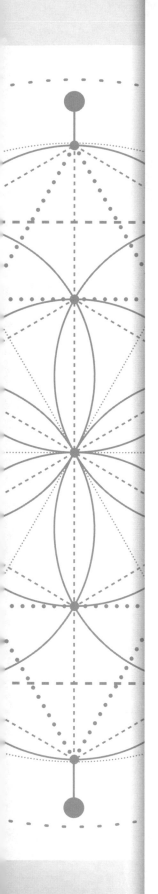

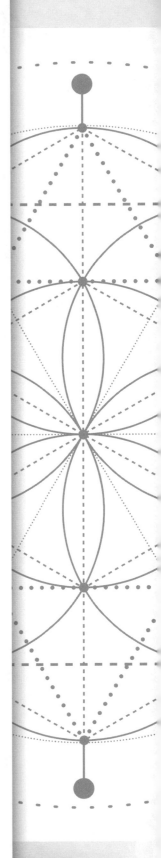

作者序

　　好幾年前，我有緣前往埃及，一睹嚮往已久的吉薩金字塔群、獅身人面像、盧克索神廟與各地古蹟，更有幸在一些不開放給遊客的神聖密室中靜心與深度體驗。

　　不知是否因此啟動了我的古老靈魂，讓原本數理不佳的我，興起拿出量尺與圓規，畫下生命之花與幾何圖形的意念。突破最初的障礙與困難後，一發不可收拾，它讓我本就對繪畫的喜好，自此有了想要鑽研的方向，我愛上了生命之花的藝術創作！

　　我走入心靈成長與自我療癒的領域已經多年，能心領神會什麼是宇宙萬物間的「神聖」，但我對「幾何」卻非常不拿手。「神聖幾何」的親手繪製，將這兩者連結在一起。

　　在繪畫過程中，我不但享受藝術創作的愉悅，也融會貫通許多靈性的道理。我更加信任生命之流，因為一切都在宇宙完美的運作中。

　　讓我們想像浩瀚的宇宙是一個整體，所有最初始的創造都來自生命之花，再經過不斷派生、擴展，演化成為萬事萬物。宇宙的創造法則是單純的、一致的，也是永恆的，並同步存在著三個特質：統一性（unity）、多樣性（diversity）、獨特性（uniqueness）。

　　以生命而言，我們都是一個整體中的一員，但發展出多元、多樣的精彩變化，同時每個生命（無論是一個人、一隻動物、一棵樹，甚至一朵花）又有其獨一無二的特殊性，每個生命能創造並貢獻給世界的，都是絕無僅有的。這三個特質是如此必然、迷人，並不互相矛盾。宇宙的運作就是這麼奧妙神奇，沒有事物是單獨的，萬物本是一體，且所有事物都本應和諧共振。

　　我渴望以生命之花為主題，在畫布的小宇宙上，用單一圖騰為基礎，畫出無限的變化，又可以調整、包容任何個別的璀璨，成為整體的平衡與和諧。將宇宙創造的法則：統一性、多樣性、獨特性，同時呈現在每一幅生命之花的作品中，是我創作的初心。

作為創作者，我在畫布上體驗大宇宙與小宇宙相呼應的振動；在繪畫過程中我也同步靜心體悟大生命與小生命的奧義。

藝術本是主觀，但生命之花的藝術創作卻基於有秩序的宇宙創造法則，讓我驚喜地發現規範與變化可以和諧地同步存在，生命不也如此？

愛因斯坦曾說：「我認為人類面臨最重要的問題是 —— 宇宙是友善的地方嗎？這是所有人必須為自己回答的第一個，也是最基本的問題。」

他又說：「如果我們認為宇宙是友善的地方，那麼我們將利用技術、科學發現和自然資源，進一步創造工具和模式來理解這無垠的宇宙。 因為要獲得力量、得到安全，必須藉由瞭解其運作方式和動機來實現。」

看來，這位偉大科學家相信「上帝不會與宇宙玩丟骰子，碰運氣的遊戲」，不只基於他內在的信任，更基於實際的研究與理解。

因此，我邀請你，也開始動手畫出你的生命之花，它會帶給你藝術創作的成就感與喜悅；也會讓你對自己未知的內在小宇宙，以及那個難以理解，但讓人充滿好奇的神祕大宇宙，有更多體會！

柳婷 Tina Liu

🅕 臉書粉絲頁　　個人藝術網站

前言

「所有生命都知道生命之花，都明白它是創化的圖騰，是進入
與離開的方法。靈性用這個圖騰創造了我們。

你明白它的眞實，它就寫在你的體內，在我們每個人的身體裡
……但我們的頭腦無法了解實相，除非與心連接。」

——《生命之花的靈性法則1＆2》
（*The Ancient Secret of the Flower of Life, Volume 1 & 2*）作者
德隆瓦洛・默基瑟德（Drunvalo Melchizedek）

柏拉圖在他的著作《理想國》中說：「人們通過幾何來淨化靈魂之
眼，因爲唯有經由幾何，我們才能思考眞理。」 神聖幾何學曾被稱爲
光之語言，只有透過打開人的心靈，透過對永恆眞理的理解，我們才能
充分整合兩個大腦半球的功能。

古希臘數學家，也是哲學家的畢達哥拉斯認爲：「萬物皆數」。對
他而言，數字不只是死氣沉沉的符號、運算的工具，每一個數字中還蘊
含豐富的訊息，他認爲數學可以解釋世界上的一切事物。

然而幾何的法則與數的意涵並不是人類發明的，它們早已存在於萬
事萬物中，無處不在。神聖幾何就是宇宙意識藉此來傳遞能量、振動波
的圖騰，它釋放的本就是神性光與愛的諧振。古埃及人深諳此理，早將
神聖幾何學廣泛應用在他們的建築與生活中。

神聖幾何學（Sacred geometry）被稱爲「神聖」（sacred），是因爲
它超越人類心智所能理解，讓我們覺知到天地間隱含的模式與寓意。而
「幾何」（geo-metry），其古老原意是「土地—測量」，古人認爲宇宙爲
神所造，若能掌握天界運行的和諧原則，就能將天界的大能與智慧引介
到地球上。神聖幾何對人類來說，是藉由形式和形狀來體驗神與表現神
的方式。

這些模式和規範不只象徵宇宙的創造，也象徵我們自己的內在境界和心靈意識之微妙結構。正如翡翠石板上記載著赫爾墨斯定律所陳述的：「如在其上，如在其下、如在其內，如在其外」（as above, so below; as within, so without），像鏡子一般的投射。

神聖幾何中的「生命之花」更是所謂的「創世紀曼陀羅」，因為它包含天地萬物的生命藍圖，所有形式和生命的創造，也提醒我們對於合一意識、本源以及揚升的連結。生命之花——這一亙古的圖騰，包羅萬象，既是生命藝術，也是生命科學，更是生命哲學！練習畫生命之花與神聖幾何，會提高我們的理解力與意識頻率，將能明白宇宙如何進行有意識的創造，神聖能量怎麼顯化到物質世界。

一如美妙的音樂，研究並練習神聖幾何，也會為我們帶來靈性進化的啟發。我們可以連結生命之花這個圖騰，來協助意識轉化和頻率提升，將自己的心、思想與靈性整合。在冥想時觀想、進入生命之花的符號，總是讓人感到平靜、喜悅，很多人也把生命之花的能量視為淨化與保護的工具。

無論你是閱讀關於生命之花的文字、親手畫下生命之花的圖案、身上配戴生命之花的飾品，在環境中布置生命之花畫作、擺飾，或是在飲用水瓶外貼上生命之花的貼紙等，只要細細體會，你一定可以感受到它帶來的能量轉變。

當你在專注但放鬆的狀態下，凝視著生命之花圖案，全然放空地讓自己與它融合，或許你整個人的能量場，也會像生命之花一樣一圈圈地往外綻放。

第1章
生命之花的緣由

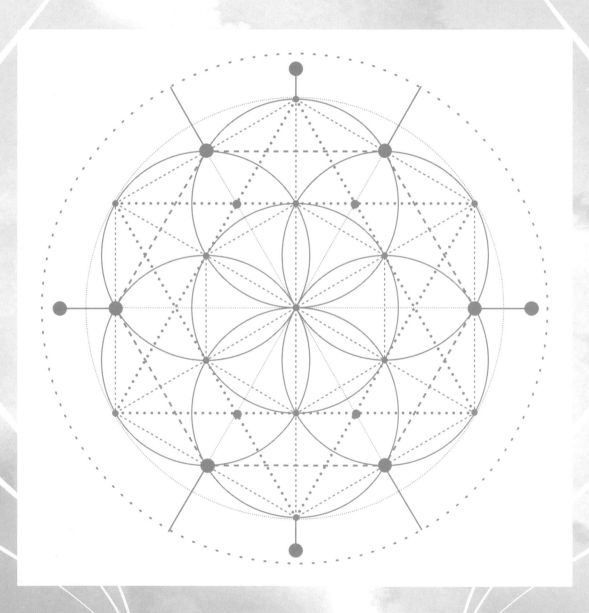

「生命之花」到底是什麼？

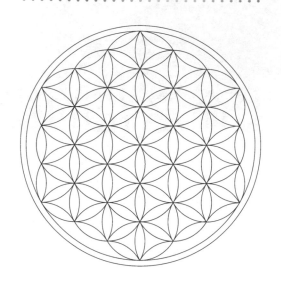

　　「生命之花」（Flower of Life）不是一種植物、一朵花，它是一個圖案（上圖）。或許你曾經看過，但未曾特別留意過？或許看到時你隱約認得它，覺得有種莫名熟悉感？又或許你只認為它是一個好看的圖樣，猜想它可能是來自某一文化、宗教儀式的創造，演變為流傳於世的圖騰？

　　事實上，「生命之花」的起源比我們所知道的要早得多，生命之花的意義也比我們任何有限的認知來得更大。

　　我自己是這樣看待它的：如果說「光」是宇宙中最初始的元素，「愛」就是其本質，而「生命之花」就可稱之為是其神聖樣貌，是創造形式的初始、所有語言之源頭。它與「光」和「愛」是一體的不同面向。

　　宇宙中萬事萬物都隱含神聖幾何，而所有創造模式都是從生命之花這一神聖幾何開始。可以說在本質上，生命之花創造宇宙中所有的東西，生命之花的圖形涵蓋生命的一切面向。

　　我們人的身體內處處藏有神聖幾何，連細胞裡也有生命之花的密碼。不只於此，任何具體事物，從極其微小的原子到遙不可見的星體，以及看不到、摸不著的任何隱性事物，包括音樂頻率、行星運行的軌道都是神聖幾何的顯化。

哪裡可以發現？

❀ 古老的圖騰

　　生命之花是起源非常古老的符號。奇妙的是，似乎不約而同地，在各個古代文化中都能發現它，包含各國古老廟宇、教堂和藝術中都找得到「生命之花」的圖騰。不過這個符號卻一直帶著神祕色彩，直到二十世紀才漸漸廣為人知。

　　目前最古老的生命之花遺跡是在埃及阿拜多斯的歐西里斯神廟（Temple of Osiris）中發現，其歷史可以追溯至少六千年前，甚至被認為可能是公元前一萬年或更早。

　　不只在埃及，生命之花的圖形也出現在其他各地，像是希臘雅典供奉雅典娜女神的帕德嫩神廟（Parthenon），印度的泰姬瑪哈陵（Taj Mahal），中國北京紫禁城太和門的青銅獅腳下之繡球。除此之外，在愛爾蘭、土耳其、英國、德國及日本等地的古代遺址和建築物中，都發現生命之花的蹤影。

　　這些文明彼此之間有巨大的地理差異，卻都對這個幾何圖案情有獨鍾，神奇吧！只是不知道世界各地古文化在繪製出生命之花時，是否都清晰地了解生命之花的真正意義？

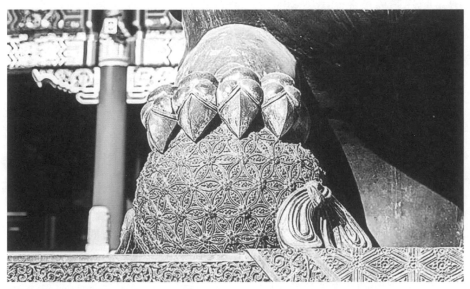

紫禁城的青銅獅繡球

✿ 達文西手稿

　　十五世紀時，李奧納多‧達文西（Leonardo da Vinci）也鑽研過生命之花圖案，以及從該符號衍生出來的五種柏拉圖多面體和黃金比例。從他遺留下來的手稿中，可以看出他有多認真研究生命之花的模式與其數學原理。（下面兩圖）

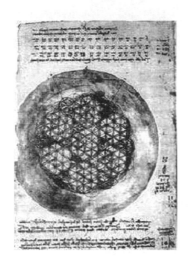
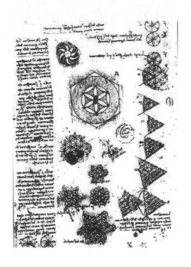

　　他畫了生命之花以及生命種子等各種組成部分，並在作品中使用了黃金比例（1比1.618）。達文西按照一位古羅馬建築師，維特魯威（Vitruvius）所留下關於比例的學說，繪製出完美比例的維特魯威人（Vitruvian Man）。據他日誌記載，該圖約於一四九二年畫成。圖中描繪一個裸體男性，擺出兩個前後交疊的姿勢，他四肢伸展，同時環繞著一個正方形和一個圓形。（下面左圖）

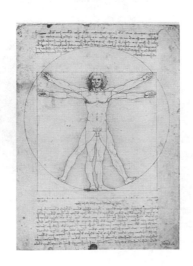
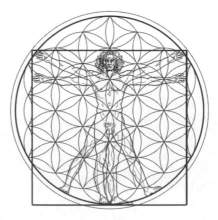

這幅畫展示的人體在一個圓與一個正方形中，其實也在一個完整的生命之花中（前頁右下圖）。達文西似乎表達出人類既存在於物質世界（正方形），也存在於精神世界（圓形），象徵陽性（正方形）與陰性（圓形）的兩股力量是彼此和諧並容的。

達文西如此認真地結合科學與藝術，將這些神聖形狀融入作品中。偉大藝術家作品之所以歷久彌新，是因為他們在創作時進入與更高意識連結的心靈狀態。藝術家想要表達的，也是他們想要探索的，這為藝術作品帶來更深遠的意義。至於後世人們能否從心欣賞，由心解讀這些奧祕，就要看個人造化了。

✿ 大自然中的生命之花

如果你對考古沒有研究，卻對這個生命之花的圖形很有親切感，也不是沒有原因，因為大自然中到處都充滿這樣的象徵。

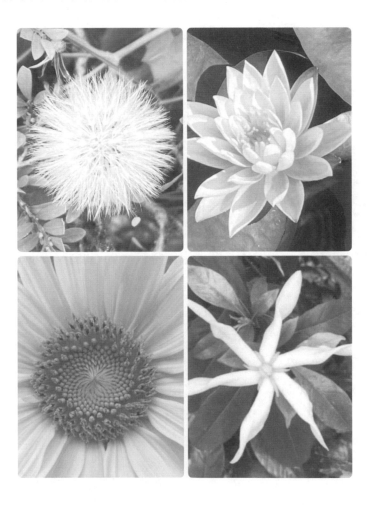

鑽研地球奧祕的德國聲光物理學家保羅‧德弗魯（Paul Devereux）說：「神聖幾何學是人類心靈的延伸，是人類發掘大自然所隱含的模式。它架構出時空維度的能量入口，而後再加以拓展，從物質形成、宇宙自然運行、分子振盪、生命形態的生長，乃至於行星、星球和星系的移動和轉動，全都受到力的幾何結構掌管。」

既然生命之花是宇宙創造的法則，也是生命的模板，大自然中處處可見該圖騰的跡象也就不足爲奇了，除了前圖展示的植物範例外，常見的樹葉、魚、鳥的羽毛，也都是生命之花中花瓣長弧形的模樣。

❋ 宗教的象徵

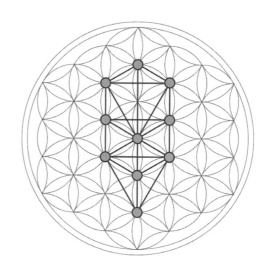

生命之花圖騰在不同宗教上，也有其象徵意義。卡巴拉（Kabbalah）猶太教中的重要標誌「生命之樹」（Tree of Life），包含十個屬靈的象徵。每個「質點」（Sephiroth）都代表上帝的一個特定方面，因此，將它們放在生命之樹時，它們就代表上帝的名字，也代表身體內的十道修行和神力。但生命之樹也是源於生命之花，在原本生命之花的圖形中，以直線連接一些圓的交會點，就可以建立出生命之樹的圖形。

事實上，生命之樹並不是源於卡巴拉教，也不屬於任何宗教，它超越任何種族和宗教，是宇宙創造源起的一部分。

在基督教，「生命種子」（Seed of Life）則與《舊約聖經》的《創世紀篇》有明顯相關性，構成生命種子七個交疊的圓圈，象徵神的創造七日。不只如此，生命種子的圖形也象徵生命最初的八個細胞，這部分將在第二章詳細說明。

在東方，瑜伽系統七個脈輪開啓的象徵圖形中，頂輪是以「千瓣蓮花」作代表，用以顯示能量的揚升與開悟，「蓮花」很有可能也是寓意於生命之花的不斷擴展與綻放。

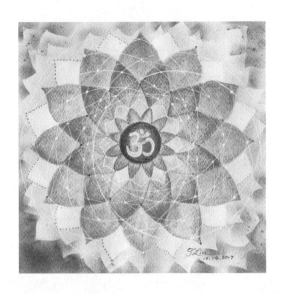

✤ 麥田圈也有它

　　世界各地被發現的麥田圈，也無一例外地呈現出神聖幾何圖案，其中有很多圖案都與生命之花有關。有關麥田圈的神祕，有一說指出，更高緯度生命的外星存有們了解宇宙法則，麥田圈圖案是他們為了療癒地球和人類，在特定能量點上調節諧振的頻率。

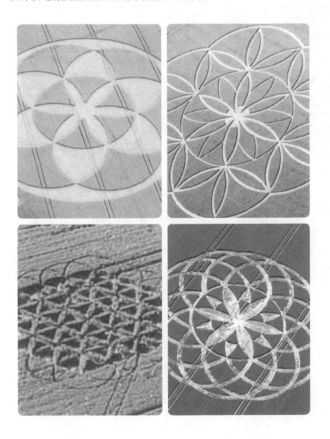

✿ 新時代寵物

近一個多世紀以來，生命之花的象徵意義因新時代運動的團體而變得越來越顯著。它為人們帶來象徵性的精神意義，靈修者將其視為神聖符號，設法藉此獲得啟發和靈性提昇。

近年來，一般普羅大眾也喜歡生命之花這個美麗的圖案，常常將其展現在珠寶作品、產品包裝設計、紋身和其他裝飾性產品上。即使只是無意識地喜歡，它也會與我們自身的頻率共振。但當我們深入了解其意義後，有意識地與生命之花圖騰連結，就可以提醒自己內在本質的起源，與宇宙意識合一。

第2章
生命之花的象徵意義

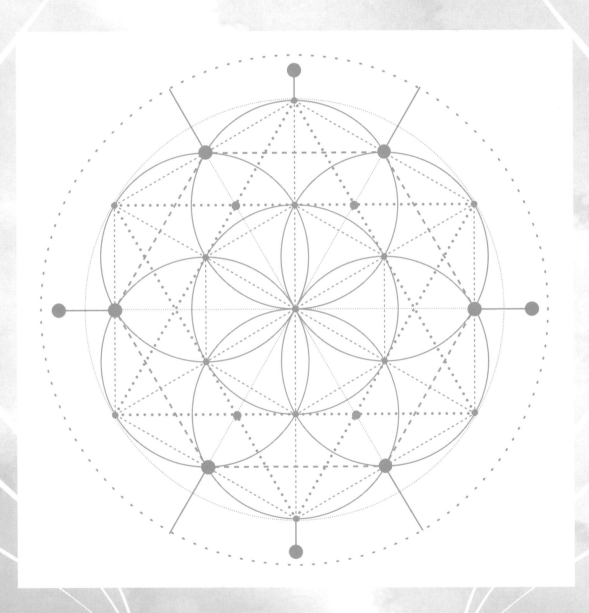

神聖幾何圖形雖然有很多種，但幾乎都源自於生命之花。可以說生命之花的圖形是所有神聖幾何之母，以下就讓我們先認識它以及其衍生的變化圖形。

生命之花的幾何圖形

　　以幾何圖形來說，「生命之花」是由多個重疊、相等面積的圓圈所組成，總共由十九個相互連接的圓圈組成。每個圓的中心在鄰近相同直徑圓形之圓周上，圓與圓交會之處形成共同的交集，創造出對稱的，看起來像六瓣花朵狀的圖案。

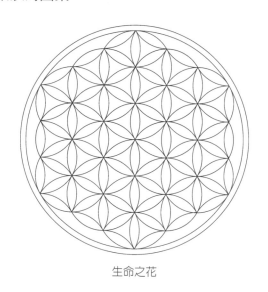

生命之花

❀ 生命的起源

　　由此可看出，從第一個圓圈開始，再以它自己不斷重複衍生的過程構成了生命之花，所以這是象徵創造週期的符號。這個圖案告訴我們，所有生命和意識都來自同一個來源，就是那第一個圓圈。

　　這象徵意義就如同《舊約聖經》《創世紀》第一章上說的：「神按照自己的形象創造人」；也像是老子《道德經》開宗明義指出的：「道生一，一生二，二生三，三生萬物。」由此我們明了為何生命之花是宇宙中最重要和神聖的圖案，正是所有事物都來自這一初始模式，該符號是所有生命的基本藍圖。

德隆瓦洛在其著作《生命之花的靈性法則1》介紹了生命之花，他說：「生命之花的圖形比例涵蓋生命的一切面向，它代表一切數學方程式、物理學定律、音樂和弦、生物的生理形式，包括你的身體，它包含每個原子、所有次元，和波動宇宙的每一件事。」

❁ 生命的循環

德隆瓦洛在書中寫道：「稱它為花，不僅僅是因為它看起來像花，也因為它代表一棵樹從種子到果實的週期。果樹開出小小花朵，歷經轉化，結出櫻桃、蘋果等果實。果實中有種子，種子落地又生長成果樹。在五個步驟中完成樹、花、果、種子、樹的週期，這是個奇蹟。然而它就在我們腦海中，平凡無奇，我們不假思索地接受。這五個簡單神奇的生命循環步驟，其實就是生命幾何。」

「因此，這種相同的結構及接下來的發展過程，產生人體和所有能量系統。經由這創造的系統，可以創建宇宙中存在的任何分子結構和活細胞結構，簡言之，每個生物起源都由此開始。」

以下我將詳細說明從生命種子到生命之果的完整循環，讓我們先好好認識它們，第四章我再手把手地示範如何繪製。

❁ 生命種子（Seed of Life）

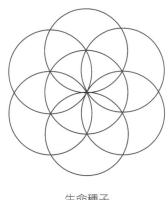

生命種子

生命之卵

當我們畫生命之花圖案時，必須從中心的圓圈開始。接著繪製第二個圓圈，使其與第一個圓圈的中心恰好相交。這個過程一直持續到完成第七個圓圈，並形成第一朵美妙的花朵。左圖就是「生命種子」，它象

徵生命初始的創造方式。

這七個交疊的圓圈，可以象徵上帝創造生命的前六天（第七天休息）。「生命種子」也稱作「生命之卵」（前頁右圖），仔細觀察這七個彼此重疊的圓圈背後，似乎還有看不見的一個圓，如果你把這八個圓圈看作是立體的小球，其形狀正如受精卵在卵裂期分裂成原初的八個細胞胚胎。

從一個圓的單元開始往外分裂，卵母細胞繼續分裂並形成第一簇細胞。生命種子，正是這偉大、奧祕設計中的基本組成部分，可以讓我們與自己的源頭連接，因為它象徵人類生命的發展過程！

🌸 生命之花（Flower of Life）

畫好七個相交的圓之後，接著繼續，一共十九個彼此相交的圓圈。其中每個圓的中心，落腳在六個相同直徑的周圍圓之圓周上，形成一個較完整圖案，這是生命之花，中間包括了生命種子。

你可看到三十六個局部圓弧，形成美麗的花瓣，數一數，中心軸上排列有六個花瓣，也可以看作是一條六節的長辮子，周邊以一個大圓圈框住。這圖案就是「生命之花」！（請小心分辨：如果中間的花瓣只有四個或超過六個，都不是標準「生命之花」的圖騰）。

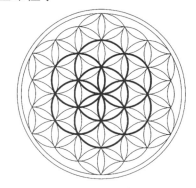

生命之花包含生命種子

🌸 生命之樹（Tree of Life）

卡巴拉是古猶太教的一種神祕傳統，而幾何符號則是這種傳統的關鍵。在生命之花的基礎上，以線條連接某些圓心並標示質點，會完整呈現卡巴拉信仰核心的「生命之樹」。生命之樹用來描述通往上帝的路徑，以及上帝創造世界的方式。生命之樹的神聖幾何排列，完全符合生命種子和生命之花的結構模式。

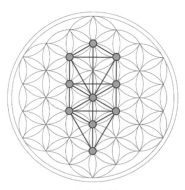

生命之樹

❈ 生命之果（Fruit of Life）

如果再繞著生命之花繼續擴展圓圈，直到繪出十三個不相交的圓圈，創建出一個更複雜的圖案，這叫「生命之果」。

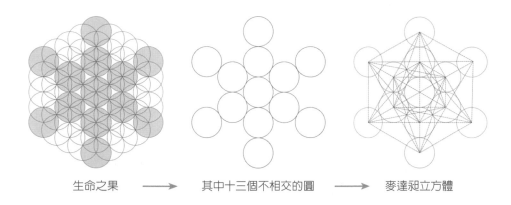

生命之果 ⟶ 其中十三個不相交的圓 ⟶ 麥達昶立方體

這是所有存在的源泉，是我們目前還無法完全理解的恢宏系統。《生命之花的靈性法則1》陳述：「與生命之果有關的資訊系統一共有十三個，每個系統都製造了龐大多元的知識，遠遠超過我們現在所能了解的。十三種訊息系統，每一個都說明了宇宙真理的一個面向。這些系統能夠讓我們從人體的祕密，延伸觸及到各個星系的偉大奧祕。」

不過我們至少可以從下圖完整地了解創造的過程，總是從中心的一個圓，即宇宙源頭，創造出第一圈的生命種子，完成了生命之花，再擴展出生命之果，然後還可以繼續往外，無限延伸。

我們也可以從該圖中看到，無論怎麼延伸，由於每個圓都跟中央的圓一模一樣，像是每個「細胞」都包含在母體的模式中，因此生命之花就好比「全息圖」（hologram），讓人明白我們都在與宇宙大我的合一意識之中，從未分離。

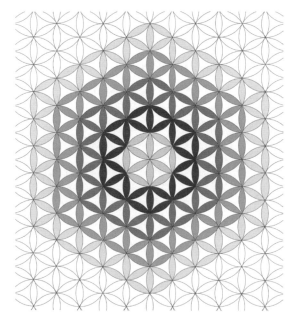

生命之花與神聖數字

⋯⋯⋯⋯⋯⋯⋯⋯⋯⋯⋯⋯⋯⋯⋯⋯⋯

　　以上介紹了有關生命之花的基本幾何形式，而這些神聖幾何形狀的背後，都源於神聖數字，兩者密不可分。

　　生命之花起初看是圓與圓的組合，但所有圓心都可以連結為線。圓周上的圓弧，屬於陰性特質，有著包容、創意、情感等特點，而每兩個圓心交接點相連形成直線，直線則為陽性特質，有著積極、直接、力量的一面。

　　如果不在生命之花十九個圓的最外面畫一個大圓來包住所有小圓，你會發現它是一個六邊形。六邊形的意義是規律和重複，常常出現在無機的自然界中：例如水晶體的生長、雪花、蜂窩和宇宙中的有序結構。

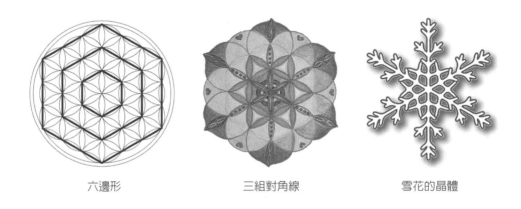

六邊形　　　　　　三組對角線　　　　　　雪花的晶體

　　參考上面左圖，你可以看出有三圈的六邊形。中間作品圖則可以從圓規畫出的花瓣中，找到三組直線形成的對角線，如同右圖的雪花結晶結構。

　　天才科學家尼古拉‧特斯拉（Nikola Tesla）認為：「如果你了解三、六、九的美妙之處，你就擁有通往宇宙真相的鑰匙。」三、六、九都是代表精神與靈性的神聖數字。生命之花與數字「六」有直接關係，從神聖數字「六」，可以找到「三」，也可找到「十二」，以及十二的倍數「一四四」。古埃及文明習慣用十二進制，而古巴比倫文明習慣用六十進制。中國人一向也都用「六十」和「十二」為一輪去計算時間、歷史，與天干地支的循環。現代二十四小時的時制，時鐘面上分為十二

小時，每小時六十分鐘，從子夜至午夜走完兩圈等於一天，以及一年分為十二個月，都與神聖數字六有關。

各種宗教上來看，「三」總是第一個神聖數字，「十二」是三和六的倍數，則是更具威力的神聖數字。無論是《聖經》新舊約、古巴比倫傳說、古希臘傳說等世界各地神話和歷史中關於「十二」的記載，或許都來自同一個起源。如：蘇美爾神話十二個主神、奧林匹亞十二主神、希臘有十二泰坦神祇、耶穌則有十二門徒。另外，占星術的十二星座、宮位；中國的十二生肖等。

生命之花衍生的神聖幾何

以下是由生命之花衍生出來的「麥達昶立方體」，與五個「柏拉圖多面體」，它們都包含在「生命之果」的圖形中。

❋ 麥達昶立方體（Matatron's Cube）

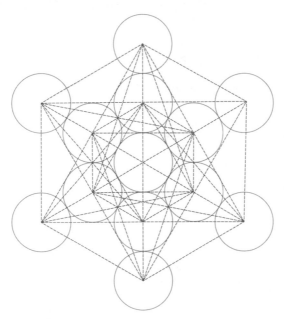

麥達昶立方體，無論在微觀和宏觀上都是自然界的最高法則，代表五種元素：地、水、火、風、乙太（或空間）。

麥達昶立方體包含宇宙中所有存在的基本形狀。這些形狀是所有物質的組成部分，被稱為柏拉圖多面體。如果我們從十三個圓心之間拉出特定的線條，再塗上深淺的顏色凸顯出來，你就會發現生命之果包含著各個不同的立體結構。依順序見下圖：

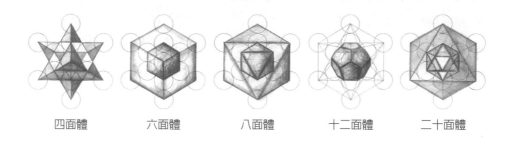

| 四面體 | 六面體 | 八面體 | 十二面體 | 二十面體 |

❀ 柏拉圖多面體（Platonic Solids）

　　麥達昶立方體涵蓋五種柏拉圖多面體，也就是我們數學課熟悉的：正四面體（tetrahedron）、正六面體（hexahedron）、正八面體（octahedron）、正十二面體（dodecahedron）、正二十面體（icosahedron）。被稱之為「正多面體」，是因為該多面體同時具有等邊、等角、等面並高度對稱的特性。至於其他的多面體，都由這五個基本正多面體衍生出來。

　　這些正多面體是有機生命的基石，是形成物質的元素。在元素週期表裡，每個元素都和其中一個柏拉圖多面體有關。而它們也是五大元素的原型：四面體（火元素），六面體（土元素），八面體（風元素），二十面體（水元素）和十二面體（以太或空靈）。其中你可以看出來，十二面體（不是二十面體！）代表其中最不物質的部分，其形狀也最接近球體；而圓形的球體則是起源，也是完美的圓滿。

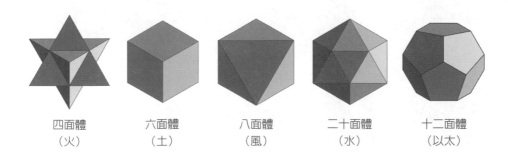

| 四面體
（火） | 六面體
（土） | 八面體
（風） | 二十面體
（水） | 十二面體
（以太） |

神聖幾何與音頻

· ·

❀ 符與咒的概念

《神聖幾何》(*Sacred Geometry*)作者米蘭達·倫迪(Miranda Lundy)如此形容:「幾何是在空間中的數字,音樂是在時間中的數字。」

其實中文字的「符咒」早已經說明上述和接下來要闡述的觀點,因為中文的「符」就是符號、圖騰;而「咒」就是聲波、音頻,古人似乎早已知曉這兩者之間有強大關聯,也有神祕的力量。

古代印度瑜伽大師所用的梵文「mantra」,既譯為「曼陀羅」,也可譯為「真言／咒語」,可以理解聲音振動與幾何圖形指的是同一回事。Mantra是由兩個字節Man-tra所組成,man有心智或意識的意思,tra則是調節、調整的意思。深度冥想中感知到的mantra(曼陀羅或真言)對人的能量具有調整之影響。

《九次元煉金術》(*The Alchemy of Nine Dimensions*)的作者芭芭拉·漢德·克洛(Barbara Hand Clow),鑽研柏拉圖多面體與麥田圈多年,她能收到昂宿星團高靈存有——薩提雅女神的傳訊。在她的書中描述了宇宙意識的九個次元,我們的地球在三次元,而昂宿星團屬於五次元。

她說:「從古埃及人到古希臘人,幾何都曾經是追尋真理的一環,是訂定宇宙秩序的方式,幾何曾經是物質世界不可分割的一部分。建造神殿就是為了接近更高世界的完美法則,並將這些法則銘刻在人們心裡。」

書中這麼解釋:「第六次元的幾何,是由第七次元的聲音衍生出來的,來自第六次元的振動形式在第三次元裡複製出各式各樣的生命形式,也包括無生命的事物。」「在第六次元之上的第七次元,是『宇宙之聲』的領域,它們是第八次元『光的思想波』經由八度音階下降,進入較低頻率的第七次元聲波。」

讓我把以上的陳述簡化為略為粗淺但易懂的轉換過程:

光	降頻 →	聲音	降頻 →	幾何＝物質創造的模板
第八次元		第七次元		第六次元

簡言之，聲音是有形狀的，而形狀源自於音頻。《九次元煉金術》還提到這個路徑也是神祕麥田圈形成的方式。

❈ 音流學（又稱聲波學）（Cymatics）

早在十八世紀末，德國物理學家恩斯特・克拉德尼（Ernst Chladni）以小提琴的弓磨擦金屬片，讓鋪在金屬片表面的沙振動，產生特定的幾何圖案，稱為「克拉尼圖形」（Chladni Pattern）。

二十世紀的瑞士醫生及科學家漢斯・詹尼（Hans Jenny）博士，以他研究開發的聲波機證明了「聲波如何創造幾何圖形」。他稱這門研究聲音圖像的學問為「音流學」（Cymatics）。下圖是其著作封面。

當聲波機上的沙子回應以特定頻率振動著薄板的音調時，幾何形狀會隨之移動，柏拉圖的多面體也會隨著音頻振動而顯化出來。漢斯・詹尼致力於研究音流學，讓人們看見聲音的模樣，也讓人想起在古代「生命之花」曾被稱作「沉默之語」或「光之語」，原來它就是所有語言的源頭。

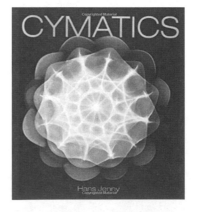

從漢斯・詹尼實驗中發現，低頻率的聲波會創造簡單的幾何形式，當音頻提升愈高，呈現在沙畫中的圖案會變得愈複雜。音階就是頻率，

而頻率如同意識的維度，愈物質化、能量密度愈沉重，頻率就愈低；愈非物質、愈高能量、愈輕盈，頻率也愈高。

對於這部分，我自己也深有體會——當我一開始練習畫生命之花時，並無法速成學會，只能耐心地循序漸進，一步一步開竅。但當我熟悉較為簡單的圖形後，慢慢能夠畫出更複雜的圖形，同時也欣喜地感受到自己的視野、意識都逐漸提升到較高頻率中。

深具意義的幾何圖形

以下將再介紹相關的幾何圖形，它們也都是生命之花的組成部分或延伸。相信當你了解其象徵意義後，再將它納入或凸顯在創作的生命之花作品中，創意表達的意涵與豐富性會倍增。

❈ 三重瓣（Trion-Re'）

生命之花其實並不只是二維平面的圖案。事實上，它是三維的球狀體，甚至可以是更多維度的，因為它是形成磁場的能量運作模式。觀想生命之花是「球狀」的，你就能觀想其中每個交會形成的花瓣也都是立體的。

美國對光學有研究的藝術家麥可‧埃文斯（Michael R Evans），他致力研究「光之幾何學」（The Geometry of Light），尤其是生命之花中的花瓣——那些圓周交會形成的長弧形。他建構如立體花瓣一般的結構，並稱之為 Trion-Re'。我暫譯為「三重瓣」，因為我模擬製作三重瓣模型，的確是以三片平面花瓣組合而成。

麥可‧埃文斯做了許多 Trion-Re' 的研究、模型、立體雕塑來建立他的理論。他通過「光簇」進行三維空間的視覺探索，判斷這個世界其實並沒有直線和邊緣掉落，畢竟世界是圓的。麥可‧埃文斯對 Trion Re' 的另一個研究論點是：包含在每一束光中的，正是「生命」本身。三重瓣是所有生命和物質事物的管道，我們必須遵循光的路徑和矩陣，才能發現整個宇宙中的生命和物質是如何形成。

讀者可以在YouTube找到麥可·埃文斯的影片，清楚地看到3D的生命之花球體及其組成部分，以下兩圖是我的探索與嘗試。

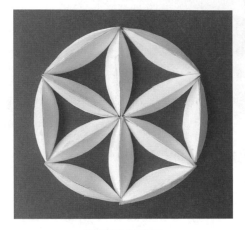

作者手作之模型

球狀體生命之花示意作品

✿ 魚形橢圓（又稱雙魚囊）（Vesica Piscis）

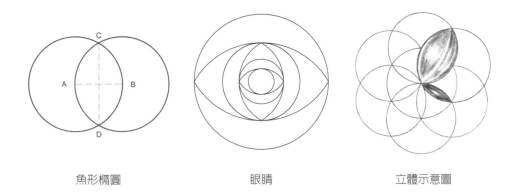

魚形橢圓　　　　　　　　　　眼睛　　　　　　　　　　立體示意圖

魚形橢圓（雙魚囊）這個橢圓形光輪，像杏又像魚，是古代經常被基督徒使用的符號。這個圖形（上面左圖兩圖交疊區），是進化為生命種子、生命之花前的創造基石。這圖形被認為是宇宙的子宮，孕育著所有幾何形式，為生命和存在的創造藍圖揭開序幕。

當兩個相同半徑的圓心位於彼此的圓周上，兩個圓交疊的區域就形成「魚形橢圓」（Vesica Piscis），這個形狀是神聖幾何關係中最常見和重要的形狀之一。魚形橢圓有兩個長度，長邊貫穿短邊的中心，短邊連

接兩個圓心。

《生命之花的靈性法則2》中德隆瓦洛解釋魚形橢圓：「傳統上，它象徵物質世界和精神世界的交集，也被認為是神聖女性的象徵。魚形橢圓是生成『光』的幾何圖形，是眼睛的形狀，而眼睛是接收光的裝置。」（前頁中圖）。

要知道，魚形橢圓看起來是平面的，但實際也是三維立體的。想像把它從兩邊交會的球體中取出，它應該像橄欖球的樣子，而前面介紹過的三重瓣則比較細扁一點，像橄欖核的形狀 （前頁右圖包含了兩者）。

❈ 凱爾特三角（又稱三一結）（Triquetra）

繪製生命之花的過程中，每碰到三個圓的相交，就會看到這個符號。它源於古老的凱爾特族，是公元前二千年大約位於不列顛群島一帶的民族。愛爾蘭人是凱爾特族的後裔之一，而基督教又承繼了愛爾蘭人的傳統，這就是為何基督教也可以查到這個稱之為「三一結」圖騰的原因。

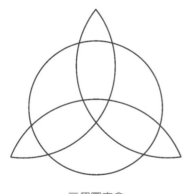 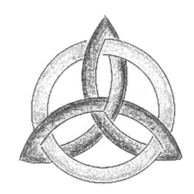

三個圓交會　　　　　　　　　　　三一結（凱爾特三角）

凱爾特族是西歐三大古民族之一（另外包括日耳曼人、斯拉夫人），是母系社會，三位一體的概念代表大地之母的三階段「少女、母親、智慧老婦」。

凱爾特三角是全方位守護的魔法護身符。這個符號在愛爾蘭信仰裡，代表「愛、榮譽、守護」，是對愛人或朋友的承諾。在巫術世界裡，「凱爾特三角」則代表「心靈、肉體、靈魂」三股力量。

✿ 波羅緬環（Borromean Ring）

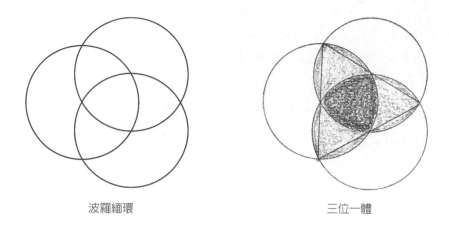

波羅緬環 三位一體

「波羅緬環」與凱爾特三角相似，只是多呈現出外圍的三個環。波羅緬環是三個連鎖的圓圈，象徵基督教的三位一體。將其中交會點連成線，將會出現一個三角形，三角形也是神聖三位一體的象徵。

綜觀以上所述，參照以下生命之花的繪製步驟，可以清楚看到當第二個圓疊上第一個圓時，就產生了「魚形橢圓」的符號；再畫第三個圓時，就產生了「凱爾特結」符號；畫到第四個圓，就出現生命之花中的第一個花瓣長弧形「三重瓣」。再繼續畫圓，進化成為「生命種子」，然後是「生命之花」。這些符號如此重要，象徵生命和存在的基礎。

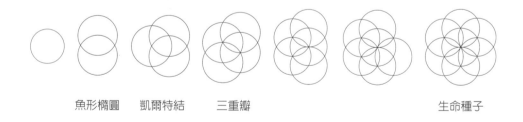

魚形橢圓 凱爾特結 三重瓣 生命種子

參看上面分解的步驟圖，再對照《聖經》《創世紀》第一章，你將更能體會其中寓意。讓我們這麼想像，將第一個圓視為「神」，接下來畫的六個圓，視為祂初始的創造，隨著每多畫一個圓，去閱讀以下《聖經》的文字，其意義將不言而喻：

第一天：神造天地，造光，把光暗分開，神稱光為晝，稱暗為
　　　　夜。

第二天：神造空氣，把空氣以上的水和以下的水分開。

第三天：神將水和地分開，稱水為海。神造讓地發出青草、菜
　　　　疏、樹木。

第四天：神造天上的光體，作記號。並造眾星。

第五天：神造水中生物及天上飛鳥。

第六天：神造地上活物，按神的形象造人，治理大地，並賜樹
　　　　上所結果子作人的食物，青草作走獸的食物。

第七天：神歇了一切的工，安息了。

❀ 大衛星（Star of David）與梅爾卡巴（Merkaba）

　　大衛星是一個六角星，由兩個連鎖的三角形構成，一個三角形頂點朝上，另一個頂點朝下（左圖）。「大衛星」以猶太大衛王之名命名，是猶太信仰中最知名以及流行最廣的現代標誌，又被成為「猶太之星」，也出現在以色列的國旗上。基督徒常常誤以為大衛星就等同猶太教與以色列。

　　但這個六芒星並非猶太人所創，它和許多幾何圖型一樣，都是古代就相當普及與常見的記號。古人認為六芒星有特別的神奇保護力，因為它的兩個三角形一個頂天、一個立地，伸觸包羅整個宇宙。它不但存在於麥達昶立方體，若將生命之花部分花瓣凸顯連接起來，也能形成大衛星（中圖）。

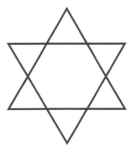

大衛星

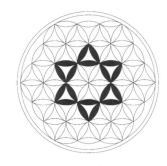

生命之花包含大衛星

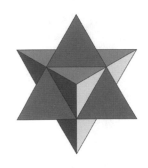

梅爾卡巴

當大衛星從平面轉換到立體，可以看出兩個顛倒相交的柏拉圖四面星體，這就是梅爾卡巴（前頁右圖），這是神聖幾何構成的晶體能量場，能帶著人的精神體和物質體移動到另一個次元。

Merkaba（梅爾卡巴）被理解成一種光的載具，由三個小字組成：Mer（梅爾）、ka（卡）和ba（巴），這是來自古老的埃及語。「梅爾」是光，可以看作在相同的空間，兩個反方向旋轉的光場，可以藉由特殊的呼吸產生特別的磁場。「卡」就是一個人的精神、靈性，「巴」通常被定義為身體或者物質實相。啟動梅爾卡巴將使一個人擴大其對意識的經驗，接通揚升的可能性，並且恢復靈魂的記憶。

�֎ 費氏數列（又稱斐波那契數列、黃金分割數列）（Successione di Fibonacci）

吳作樂、吳秉翰的著作《什麼是數學？》講述我們在數學課都曾學習過「費氏數列」：0、1、1、2、3、5、8、13、21、34、55……，這些數特別之處是每一個數都是前二個數的和。費氏數列和黃金比例有密切關係，1.618就是完美黃金比例的數值，公式如左圖。

其由來是十二世紀義大利數學家斐波那契（Fibonacci）在觀察兔子繁殖時，推算出這樣的數列，後來又發現植物葉片、花瓣的生長也是依據此數列來增加片數。這個神奇的數列不斷地在大自然中呈現，因而得到證實。

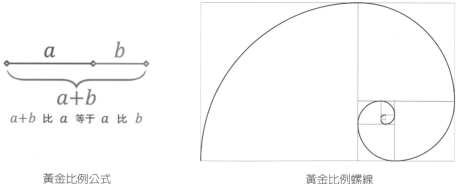

黃金比例公式　　　　　　　　　　　黃金比例螺線

✖ 黃金比例螺線（Golden Ratio Spiral）

《什麼是數學？》一書也提到兩位科學家名言：加拿大生物學家皮

婁（E. C. Pielou）說「生態學本質上是一門數學」。十七世紀德國數學家約翰尼斯・克卜勒（Johannes Kepler）說自己對外部世界進行研究的主要目的是「發現上帝賦予它的合理次序與和諧，而這些是上帝以數學語言透露給我們的。」

　　黃金比例數列創造出黃金比例螺線（前頁右圖）。的確，我們在自然界和宇宙中處處可見、不斷重複的模式中，體會上帝想要透露給我們的種種美與和諧。向日葵、颱風、星系、鸚鵡螺貝殼等等，都包含「黃金比例螺線」。螺旋的運動方式，總是從單一來源向外擴張，繼續增長或獲得力量。讓我們再次看出萬事萬物都是來自單一起源或最高源頭的創造。

　　在畫紙上，如果先按黃金比例螺線依序畫出逐漸增大的方塊，長方形的長寬比接近黃金比例，然後再從中心逆時針向外繞圈逐步畫出由小至大的四分之一圓弧，你也可以畫出黃金比例螺線。

❀ 螺旋場（Spiral field）與環形圓（Torus）

　　從二維的螺旋弧線到三維的螺旋場，生命中無所不在的神聖結構正是「螺旋」。瞭解螺旋場的能量運作，我們也可以將之運用到生命之花與曼陀羅繪畫。因為構圖總是從「圓」出發，也會環繞著圓不斷擴展。在創作時有意識地處理這些螺旋，可以表達強大動能渦流在運轉中的力量。

　　這讓我想到文森・梵谷（Vincent van Gogh）非常有名的作品《星

夜》（Starry Night），今日看來或許梵谷不一定有當時人們以為的精神問題，只是有超強的感知力或神祕體驗，讓他早於科學的證實前，感悟天空中星系的運轉就像是漩渦一般在律動著。

下面左圖這個「環形圓」（Torus），正是表達螺旋場源源不絕的能量律動。環面的能量從一端流入，環繞中心一圈，從另一端流出。它保有平衡，能自我調節，始終完整，環形圓就如同宇宙的呼吸，一進一出，不斷流動。科學家發現所有事物都是按環型圓的方式運動，包括人類的能量場，要想「進化」，必定意味著展開與轉動。

下面右圖則是平面展開的環形圓，有看到嗎？它也是生命之花圖形的延伸，也非常適合運用在創作上。

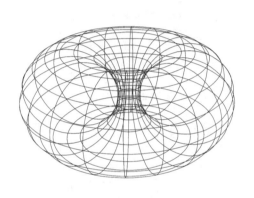
立體的環形螺旋場

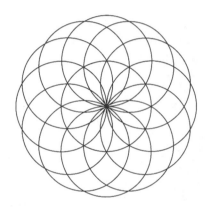
平面的環形圓

❈ 碎形（又稱分形）（Fractal）

「碎形」一詞源自拉丁語「fractus」，意思是「破碎」或「斷裂」。碎形是一種粗糙或不完整的幾何圖形，其中相同的主題在縮小的範圍內重複。整個模式本身是完整的，其中任何一小部分，都可以看到這個模式在無限重複。

數學家本華・曼德博（Benoit Mandelbrot）在一九七五年首次創造這術語「碎形」。「碎形幾何」與「混沌理論」密切相關，它代表混沌與秩序融合的數學點。

碎形學顯示每一部分都是整體縮小後的形狀。碎形表達極其重要的宇宙法則──整體涵蓋部分，而部分也包含整體的所有信息。

自然界中碎形排列的物體，常見的有貝殼、花椰菜、山脈和雲彩。

碎形也在數位圖形學中以數學方式創作程式。與環形圓一起運用，繪圖者可以依此創造出許多既規律又充滿變化的設計。

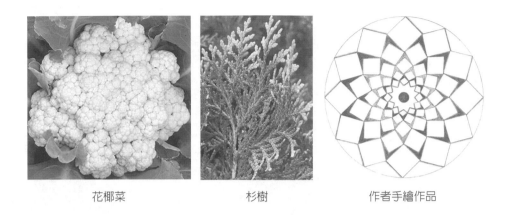

花椰菜　　　　　　　　杉樹　　　　　　　　作者手繪作品

❖ 總結

　　本篇介紹了許多看似燒腦的數學與幾何圖形，但這可以幫助讀者建立對神聖幾何與數字的基礎認識，增進對其奧義心生敬意，也協助讀者熟悉神聖圖騰的樣貌。

　　但願在創作生命之花藝術繪畫時，你能夠靈活運用這些神聖符號來創作美麗的作品。也相信在作畫的同時，它們可以協助你擴展並提升自己的意識頻率。

第3章
創作生命之花帶來的療癒

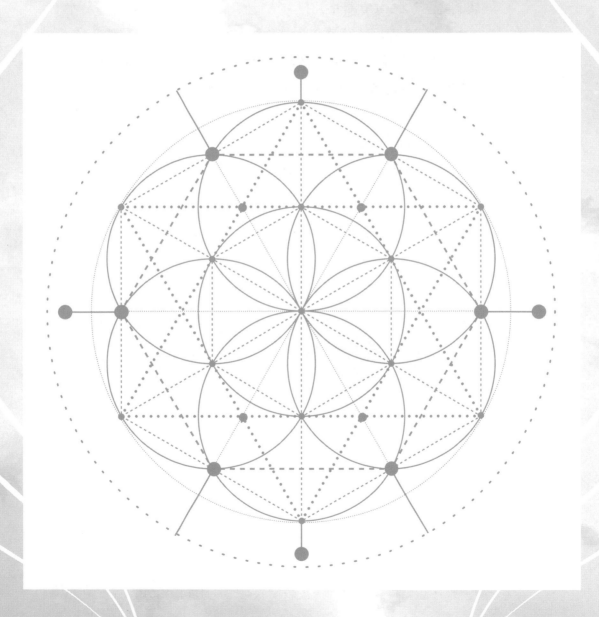

生命之花的創作

　　很多人無法分辨什麼是禪繞畫？什麼是曼陀羅畫？生命之花又是屬於哪一種？我將簡單介紹這幾者的差別，我也會在這一章分享親自繪製生命之花帶來的種種收穫與心得。

❀ 禪繞畫（Zentangle）

　　近年來非常流行的禪繞畫是由美國一對夫婦，芮克・羅伯茲（Rick Roberts）與瑪莉亞・湯瑪斯（Maria Thomas）於2004年開始推廣，他們想讓現代人透過簡單的藝術方式，感受舒壓與靜心的效果。他們倡導：「凡事都能達成，只要一次一筆畫。」「禪」（Zen）加上「繞著畫」（repeated pattern），這個名稱本身就饒富禪意。

　　禪繞畫不限制主題，只是隨性的塗鴉，僅需準備一支鉛筆、一支代針筆就可以完成。可以在塗鴉中練習專心，讓人畫著畫著就能凝定下來。初學者要畫在方磚或圓磚上都可，不限大小與材質，可以盡情發揮。

禪繞畫

禪繞風生命之花

　　網路上可以找到許多禪繞畫的圖案形式，讓沒有繪畫基礎的大小朋友都可以輕易地動手畫。你會發現光是這樣的重複動作，就能讓一個人安靜下來，重新領會小時候學校教給我們的「眼到、手到、心到」的專注感。

如果你曾畫過禪繞畫，熟悉其簡單、重複之運用原則，你可以自行將許多禪繞畫基礎圖案，加入生命之花的創作，增加各種變化，讓作品更能耳目一新。前頁右圖即是作者徒手畫（不用圓規）的禪繞風生命之花。

✽ 曼陀羅（Mandala）

曼陀羅一字來自梵文，西元前七百年就在印度教、佛教文化中被視為神聖和儀式的象徵。曼陀羅的對稱、規律圖案呈現了和諧、平衡，為人們帶來心靈整合與提升的能量。

曼陀羅本身的一個意義就是「圓輪」或「中心」，一圈又一圈的圓形代表宇宙生命的無窮無盡、生生不息，既可意指人的內在中心，又可寓意集合、崇拜的壇場。神聖的曼陀羅圖案，散發出高頻能量，蘊含佛家超然的智慧。

在心理學家卡爾・榮格（Carl Jung）的提倡下，曼陀羅近年來被應用於心理領域的藝術治療。創作時也同時向內觀照，透過其中表達的圖案和線條，會呈現出當事人自己本來無法察覺的潛意識。

單純來看，只要在一個圓圈內完成一幅創作，都可被稱為「曼陀羅」。你可以運用禪繞畫的基本圖案，也可以用一些隨心所欲的元素。繪圖過程中，你一樣要處於安靜、耐心與專注的狀態中，覺察自己的內心，這個過程就像是以畫圖的方式寫日記，非常療癒。

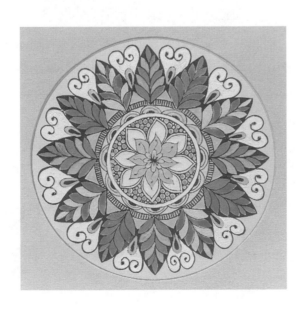

❁ 生命之花（Flower of Life）

　　相較之下，生命之花這個圖騰的起源遠比前述兩者早了非常多。生命之花可以說是最古老的一種曼陀羅。結構上，生命之花的繪製過程其實和畫曼陀羅類似，都在一個圓內完成，只是以生命之花這個神聖圖騰為主要的圖案，重複、擴大或加以變化。

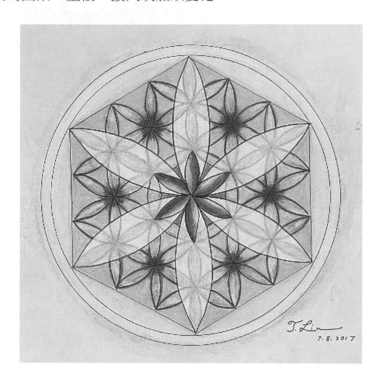

❁ 生命之花主要元素「圓」與「六」

　　生命之花的兩個主要元素就是「圓」與「六」。圓本身就是極其單純又重要的神聖幾何符號。「太陽」的中文古象形文字就是一個圓中一個點，然後逐漸演變為「日」。

　　太極圖是中國古人最早創造出來、最優美的曼陀羅，也是最有意涵的圖騰。它象徵宇宙中陰、陽相生的法則與磁、引力場的運作。實際上，它也不只是一個平面的圖案，而是三維的動態能量場。

　　在老祖先耳熟能詳的《易經》中，「太極」就是非常重要的概念。「太極生兩

儀，兩儀生四象」、「負陰而抱陽，沖氣以爲和」、「道生一，一生二，二生三，三生萬物，生生不息」。太極的意涵告訴我們：所有顯化物質的背後，都蘊藏未顯化、陰性的一半，它展現宇宙永恆真理中的兩極性。

圓，總是讓人們想起溫暖的太陽或皎潔的滿月，或是我們身處的這個星球。圓，這個非語言的符號，帶給全世界人類的感受都是相通的：圓滿、完美、和諧、平衡、完整等等。

當構圖時，設定在一個圓裡面作畫，畫者會有一種將心裡覺得未圓滿、未完成的遺憾與匱乏，投射到畫中去創造與實現。心理學中的「完形理論」有深入的學理，可以說明這種整體感、完整感，爲我們帶來的療癒效果，一旦回到自性本質，本就圓滿俱足。

第二章已經提到生命之花是六邊形的結構。每個圓的中心位在相同直徑的六個圓的圓周裡，這成爲生命之花設計的基本架構。從生命種子、生命之花，到生命之果，無一不是六邊形結構。

中國人喜歡數字「六」，總喜歡說六六大順。生命之花與數字六有著絕妙的關係。就像水結凍爲冰，每一片雪花都是六邊形，但也都是獨一無二的。蜂巢也是六邊形的組織，蜜蜂似乎有天生智慧，以此造型來創建牠們的家，因爲牠們知道六邊形結構的建築最工整、穩固，還可以無限往外延伸。

其實只要開始留意，你會一再地於生活中發現從生命之花的圖案衍生而出的幾何形狀。可以觀察一下，數字六以及其因數、倍數都出現在哪些地方？

總而言之，禪繞畫、曼陀羅、生命之花，三者可以融會貫通，隨心自由表達。

如果你已經會畫禪繞畫，那些圖案技巧會在繪畫生命之花時帶來幫助，增加變化。也因爲你已經嫻熟於手繪，只要懂了生命之花圖形中圓與圓之間的關係，你就可以用圓規，也能徒手繪出生命之花。

如果你畫過曼陀羅，就將生命之花的繪製看做是一種曼陀羅，它只是稍微多了像花瓣展開的基本圖案，讓你在其中再去發揮任何在曼陀羅中習得的概念與技巧。你可以感受一下能量有何不同，邊畫邊感受內在生命之花的振動。

在創作中啟動療癒

✿ 創造你的實相

《生命之花的靈性法則2》書中作者提到：「當你以聽眾或讀者的角色欣賞或閱讀神聖幾何圖形，你是被動地接收資訊，只能吸收這些圖中的少量資訊。然而當你動手畫，有些事情會發生，遠比只是看來得多。當你一筆一畫繪出結構線條，某些啟示會發生。你的內在會產生變化，會在很深的層次理解事物的樣子。我相信親手畫圖是一件無可取代的事。」

對於神聖幾何部分，如果只是閱讀，讀者多半會想跳過去，或者即便看了也無感。沒有親自畫過生命之花，眞是錯過了最重要的領會啊！因爲我們的左腦善於理解、邏輯、分析資訊，但我們的右腦更善於領悟圖形、藝術、感動與心領神會。

當我親自畫過之後，再重讀該書，方能明白其中想要表達的深奧涵義。相信當你以新的眼光重新看待這些就在我們身邊的神聖幾何時，你體內細胞的神聖幾何，也會跟著共振與呼應。

還記得當我第一次完成生命之花的圖案時，心裡有很大的感動，我記錄下這些文字：

七個圓的交會才能開出一朵美麗的花！
要綻放一座生命的花園，需要拓展多少次？
重複多少次？交集、交會、交錯多少次？
聚、散都是爲了創造！
是生命的經驗，才能讓我們開出生命之花！

接著，我試了好幾次，才在滿滿的花瓣中找出那「不相交會」的十三個圓。然後我終於完成生命之果的圖形，也終於畫出麥達昶立方體的神聖幾何。經歷一陣子對幾何圖形的眼花撩亂與挫折之後，我有了這樣的感想：

圓的開始，也是盡頭。

每畫完一圈，就能感受所謂的自性圓滿。

但圓裡也藏了直線、藏了方向。

當光明與黑暗，顯性與隱性都能越看得明白時，

內在視野的洞察也就越明晰了。

靈性書籍時常提到「萬事萬物都是一個整體」，這個概念誰沒有聽過？但我們往往只是理念上看似認同，卻不見得有個人體驗，它像是一句掛得高高在上的標語，並無法實踐。在我小心翼翼地繪製出生命之花的圖形時，我最深刻、感動的體悟就是：

每一朵生命之花的花瓣，都與鄰近的花共享；

沒有你，不能成為我。

每一個部分都是整體中的一員，

我們彼此從未分離，我們是整合的一。

每當我在雪白的紙上，以優美之姿旋轉著圓規，完成一個圓的時候，我也真的感同身受，造物主是如何在永恆虛空中開始無限的創造。我總算以非文字的方式，心領神會了《聖經》《啟示錄》第二十二章十三節的那一句：

我是「阿爾法」，也是「歐米伽」；（I am the Alpha and the Omega,）

是首先的，也是末後的；（the First and the Last,）

是始，也是終。（the Beginning and the End.）

以上我的領悟，唯有親自動筆畫時，才會不斷地冒出來。

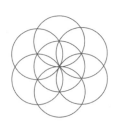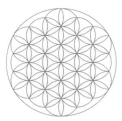

❖ 小創作 vs 大收穫

我畫生命之花多年，覺得它帶給我很多驚喜與樂趣，也滿足許多創造的慾望，更多的是心靈的成長。以下是我整理出動手創作生命之花帶來的療癒與收穫：

1. 釋放過往障礙

很多人本來就對畫畫有抗拒，覺得自己沒有藝術細胞，從小是個美術麻瓜，而畫生命之花還要用到圓規（雖然也可以用瓶蓋、迴紋針、尺），好麻煩啊！

很多人學生時代有過美術、數學、幾何或工具恐懼症（有人對圓規、顏料恐懼；也有人對橡皮擦有恐懼症呢！）創傷真是無所不在！如果你能藉由對生命之花的歡喜探索，來克服上述的恐懼症，那真是一舉數得。

我在中學時期就是對數學、幾何頗為抗拒的學生。然而一旦我克服障礙，成功完成之後，就像學游泳、騎腳踏車的人一樣，不但很有成就感，更能完全記住。對圓形、交集、線條之間的關係，腦中豁然開朗。

克服障礙，在人生中是很重要的事，能讓自己不再受限。在困難之前，人們的態度往往是裹足不前，習慣性地退回安全區。渴望自由，想要超越，第一步就是練習克服大大小小的障礙。因為障礙有時也只是心理陰影，並非實際難題。真正要克服的不是外在，而是內在的心態。

下一章我會手把手地帶領每一步驟，你一定可以做到！請以遊戲的心情來看待，那麼克服障礙的過程就變成玩遊戲過關一般，會帶來刺激感；成功過關後，也會有成就、喜悅感。而你有過的美好經驗將會持續帶領你不斷拓展並熟能生巧。

2. 藝術靜心教你覺察

欣賞美麗創作能讓人心曠神怡、安穩情緒、回到平衡，這是人的天性。我們看到巧奪天工的大自然之美，如大海、雲朵、花草樹木，總會發自內心地讚嘆，因為我們也是造物主的創作，不知不覺就能共鳴造物主的其他創作！

每當我們欣賞美麗的藝術作品時，無論是音樂、繪畫、雕塑、文

學，我們的內在藝術家也會被觸動。每個人都內建對美的感知與感情，外在世界呈顯的美，總能引起內在莫大的感動。但是親自畫，等於親自表達、體驗美，一定有更意想不到的效果。

在我看來，畫生命之花不需要什麼藝術基礎，只要簡單的工具，一個不被打擾的空間與時間。動手畫就是療癒！專注畫就是靜心！完成畫就是喜悅！

藝術靜心的效果就如同安靜的閉目冥想。只要心靜了，無論是閉眼還是開眼、坐著還是走著、畫著還是看著畫，都沒有關係。只要內在的狀態是敞開、帶著覺知的，在這些獨處的過程中，你都是處於與自己相處、對話、探索的狀態。

大宇宙一直呼應著內在的小宇宙。以繪畫生命之花的方式，讓你內在生命之花的能量也運作起來，躍然於紙上或畫布上。因為怎麼畫，它都是屬於你自己的生命之花。

不必請任何專家告訴你，這幅畫代表什麼意義？或你的情緒、心態有什麼不平衡？你就是自己的療癒師，也是自己的解讀師！當你處於藝術靜心的狀態，是創作的過程為你帶來療癒，而非創作的結果。

如何邊畫邊靜心？如何療癒自己？以下是我自己以及學生們的經驗，也分享給你：

＊帶著覺察，你會看到自己的害怕，也能釋放它們

有些人太久沒有接觸畫筆、媒材與顏色，就像面對陌生的新朋友，不知如何溝通。可以在旁邊放上一張草稿紙，在正式進行前玩玩看，你只是需要時間熟悉，當發現它們像是親近的朋友時，就容易上手了。

有些人在畫的過程中一直害怕擔心「做錯」，怕選錯顏色、怕不夠對齊焦點、怕畫超出線框、怕畫到最後的模樣是不好看的……，有些人猶疑不決，遲遲難以下筆，也有些人甚至怕弄髒了白紙……。

作畫當下的害怕，不只是關於「作品」，它其實是一種自我投射。可以看看自己內心有多少苛責、多少束縛、多缺乏自信，以及被集體意識制約的程度。對和錯、美與醜、好跟壞，這些對立價值觀與批判，一定也在你生命中的其他方面呈現。你可以邊畫邊體悟，在覺察的當下，就是改變的開始。

況且沒什麼好擔心的，失敗也無所謂。只是一張作品而已，不會毀了你的人生，一次的不完美不要放在心上。最多損失一張畫紙或畫布，而你能得到的樂趣遠遠不僅於此。慢慢地熟能生巧也會更加得心應手，所有藝術家都是一部分的天份，加上很多的努力。

＊帶著覺察，你會發現自己當下的聚焦與疏忽

以最單純的生命之花來看，在繪製的過程中，有需要重複的圓圈，有六個角度的對稱。初期練習時，還無法講究變化之美，最好先學習和諧、對稱之美。因此在著色過程中，有很多色塊，是需要重複六次的。

人的眼光總是帶有侷限、偏見。眼睛感官的訊息傳遞到腦，就會受到腦海已有的認知與經驗影響，我們對世界的瞭解都是感官與念頭交會後的主觀解讀。無怪乎我們總是有選擇性的注意力、選擇性的認知以及選擇性的記憶。

要完成一幅曼陀羅作品（不一定是生命之花），你一定有機會學到客觀（因為不只要觀四方，甚至要觀六方或六的倍數），你需要轉動畫紙，也需要檢查細節（有時真有漏網之魚），更需要拉高視野來觀全局。每個角度的顧全，一定會讓人變得客觀與超越。

我常常在 50×50cm 或 60×60cm 的畫布框上作畫，每畫一部分，我便會置於畫架上隔著一定的距離觀看，然後再調整，再繼續作畫。因為選擇性的注意力會讓我們目光有聚焦處，當然也就有忽略處。那些漏畫、連錯線、畫錯位置的部分，以及顏色配置不順的種種，都會讓自己知道剛才疏忽了什麼。

在這樣來回調整畫面的過程中，其實也調整了自己的視野與心態。整體與部分的矛盾，獨特與和諧的衝撞，就會在內心掙扎中不知不覺被平衡了。

＊帶著覺察，你會發現自己的抗拒與固執

一個人不自覺的表現方式，包括：用筆方式、轉紙方向、偏好的圖案、不自覺重複使用的色調、絕對不碰的顏色，甚至眼睛、肩頸的姿勢，都可能是自我的固執或抗拒。

所謂「固執」與「抗拒」是一體兩面，是內心「一定要的」與「一

定不要的」。這就是我們過往一再依靠的老方法、舊模式，它們曾經保護過自己，帶來成功經驗，也讓自己躲過災難，因此重複這些經驗讓人感到安全。

但是它們會形成重複的腦迴路，成為自己的慣性。一個人內心一定要依循的原則、模式、習慣，就是我們的「固執」。而一個人內心很討厭、極度排斥、非常恐懼的，就成為我們的抗拒、逃避與陰影，兩者都是「我執」！

藝術家有自己的畫風，因為內心有其堅持的審美觀與想要表達的理想，比起模仿或隨波逐流，「堅持」當然是好的品質，只要不會「過猶不及」。若是在堅持中還帶有自我覺察，你就能迎接新一波的擴展與彈性，更新自己的畫風，增加更多豐富性。

初學者在還沒有建立自己的風格前，無法堅持什麼，更多的是需要察覺自己在抗拒什麼？能夠一點一滴放掉原本抗拒的東西，多方嘗試、實驗、冒險、玩耍。你會發現自己的改變，不只表露在畫紙上，連帶地內心也會跟著轉化。

畫著畫著，你會驚訝地發現每一種顏色與線條都是中性的。不對它們帶著偏見，就會發現顏色、線條之間充滿和諧與可能性。只要帶著熱誠與快樂的心去畫，完成之後都一定會是很美的作品。

久而久之，終於明白外在世界就是我們內在世界的投射。你會發現即使只是小小一張紙或一塊畫布，它就是你認知、創造的世界，代表當下的你。

＊帶著覺察，你可以培養耐心與信心

我曾經是講求快速、效率，沒耐心的牡羊座。在繪畫的過程中，那些不得省略的步驟，比如打底畫布、以圓規描出基本圖形、重複完成對稱圖案，都一再培養我的耐心。

有時心中出現一個畫面，甚至包括顏色，讓我靈感乍現，我就會很想快快地完成，讓心中畫面躍然於畫布上。但是生命之花的圖騰不比抽象畫，無法快速，只能一步一步地完成。磨練耐心的同時，那種終於完成的成就感，也讓我難以言喻地歡喜。

也有時候，開始在白紙中心畫上第一個圓時，我完全沒有靈感、想

法，只是一步一步地畫下去，就像是跟隨命運前去未知之境。我畫著畫著充滿驚喜，心裡的 OS 會說：「原來你長這樣啊！」我就繼續以這般的態度往未知探索。

我理解作品本身也有自己的生命與屬於自己的時機。我甚至可以有時將錯就錯、改弦易轍，而不抱著執著掌控、追求完美的心態。這不僅訓練我作畫時的耐心與信任，也讓我更接納人生中的未知，有更多的信任與隨緣。

3. 協助左右腦平衡

《生命之花的靈性法則1》寫道：「了解幾何學特性的方法是右腦的思考模式，當我們學愈多愈複雜的圖樣，便會不斷看見同樣令人訝異的關係出現在每件事中。即使其中一些幾何學關係發生的可能性或許是幾兆億之一，但你仍會持續看到這些令人吃驚的關係被揭露。」當左右腦連結的胼胝體變得活躍，左右腦資訊可來回串連，這將以新的方式整合左右腦，也有助於啟動松果體。

我們平常人多半左右腦不平衡，有些人理性強大，有些人充滿感性；有些人依賴邏輯、條理、資訊來理解萬事萬物，有些人以感官接受到的訊號來認識世界，你呢？當我們偏用其中一半，就可惜了另一半的潛能，老天賜給我們左、右兩半大腦，當然要齊步開發、同時並用才好。

生命之花看似是「圓」的組合，充滿「弧形」花瓣，但其實所有的交會「點」，都可以連成「直線」，線與線交織形成幾何圖形。這兩者——弧形為磁力的陰性能量，直線為動力的陽性能量，正是我們左右腦都須鍛鍊的。

作畫過程中，需要不斷轉著紙畫，讓各個方向、視角、表達都趨於對稱、和諧與平衡。無形中你的心態也會漸漸處於中心，保持客觀與平衡。

不同於寫實或抽象畫，生命之花的曼陀羅畫作，是既需要「規律」又需要「變化」。在畫畫的過程中，一部分是需要計畫的，要跟著意志力走；一部分是隨性的，要跟著感覺走。這樣交替表達，也促進左右腦同時應用。

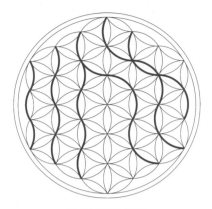
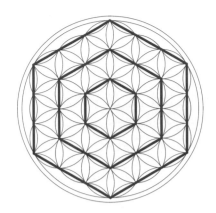

陰性能量的弧線　　　　　　　　　陽性能量的直線

當左右腦都能活用，我們對理解、感知、選擇、判斷的能力都更統合，整體會愈趨平衡，進而擴展自己的接納度，展開新視野，泉湧般的創造力與生命力都會呈現出來。

我在作畫的過程中，的確經驗到左右腦都被逐步調整。我更發現，「不平衡」其實不是一句簡單的結論：「我是偏左腦型的人」或「我是偏右腦型的人」。反而，我們大部分的人，都是某些部分偏左腦，另外一些部分偏右腦，多層次的交錯，需要多層次的調整。

在一個圓之內完成繪畫的過程中，我們需要不斷微調，各種動作（身體、視覺、手）、觀察與表達、掌握與感受、計畫與意外等等。這些微調也都會在神經與能量系統中運作，讓我們逐漸平衡。

我的某些作品呈現出規律對稱的幾何之美；另一些作品則呈現出靈機一動、創意亮點的隨性之美。這很自然，畫如其人，作品中可以看到畫者當下的狀態。

4. 激發創意潛能

繪畫生命之花，表面上是依照一個類似的模板塗鴉、著色，實際上可變化的部分很多。即使是一模一樣的圖案模板，每個人完成的生命之花卻絕對不一樣，都有自己獨特的色彩與風格。

我開始一幅新作品，都是從中心一個圓開始，卻無法預知最後它會帶領我創造出怎樣的完成品。雖然有基本的創造規則，就如同每個生命起始的基本元素，但是畫著畫著，這幅畫就創造出它自己獨特的生命。

或許是顏色、排列組合，又或許是其中的對比、對稱、交集……你會好奇這麼簡單的圖形，竟可以發展出這麼多的複雜與變化，在規律之中又有這麼多的不可思議與出乎意料。生命之花的能量不只流動在紙上，也在作畫的空間以及當下的念頭中，進而影響、開發我們各方面尚未發掘的創意潛能。

5. 提升、改變自我意識

愛上畫生命之花後，我發現真正的創意不只表現在畫紙上，而是生命本身會像生命之花一樣綻放。我發現自己更容易心想事成，發生同步性的奇妙緣分，也增加更多自信點子與行動力。

因為我們人體也是由生命之花與神聖幾何建構的，內在會與外在共振，低頻的部分會因高頻的帶動而改變、提升。就像第二章說明過的，沙畫會隨著音頻提高而顯現出複雜的圖案。當我們愈能創造出精緻、複雜的生命之花圖案，我們的意識頻率也會隨之提升。反之亦然，當我們身受負面環境影響，意識也會被拉低。

自有文字以來，人類文明的發展就愈來愈重視知識，二十一世紀網路時代開始，資訊更加爆炸。但是有很多遠古智慧、宇宙宏觀的更高意識、大自然運作法則，都不是當下文明或科學知識可以表達的。音樂與繪畫，正好可以讓我們安靜下來，超越語言與文字地自我對話，也可以彼此溝通。

一幅畫就是你想說的話；一幅畫也有想要告訴你的話。練習這樣表達、聆聽、創造，你的意識能更加提升到非物質的精神面。神聖幾何就像音符一樣，等著被聽懂，不用多加解釋，只要用心感受，你會發現自己的領悟力不一樣了。

一幅生命之花或神聖幾何畫作，像充滿光與愛的能量場，可以呈現高振動頻率，並投射你的內在、淨化能量，帶你到意識頻率較高的狀態。

6. 生命就是一呼一吸

我畫生命之花的經驗是絕對不能急，如果想在下一個行程前把握短短一小時，趕快有效率地畫一下，或是心裡想著其他事而心不在焉，都

無法畫得好。我觀察到作畫時，呼吸很重要，一呼一吸的平穩能保證我的臨在，臨在才保證我的注意力聚焦在作畫上。心急的時候，連用圓規畫圓的交集處都無法一致。

一邊畫畫，一邊保持正念呼吸，會不會很難？其實一點也不會。反倒是呼吸不順時，我自然就會從手中筆觸發現，很容易察覺。當我愈放鬆、安心、喜悅地享受作畫過程，我的呼吸也會跟著調成正念呼吸的模式，輕鬆達到！

即便一開始是處在負面情緒中，著手畫生命之花後不一會兒，我也會發現呼吸調順、心情平靜了。因為生命之花會幫助我們轉化負面情緒和念頭（排除負能量的速度相對很快！），進而提高作畫者的頻率。

雖然我們在二維平面的畫紙上創作生命之花，但它的創造其實是動態的，有如一個立體空間、動態運作的能量場。因此生命之花的動能也是流動的，如同一呼一吸。在繪製生命之花時，想著自己也是一個綻放、正在呼吸的生命之花，讓能量流動起來。如果在耐心與信任的穩定狀態下，帶著正念作畫，畫上的每一筆都是愛在發光，作品也會充滿流動的生命力。

第4章
手把手的練習與技巧

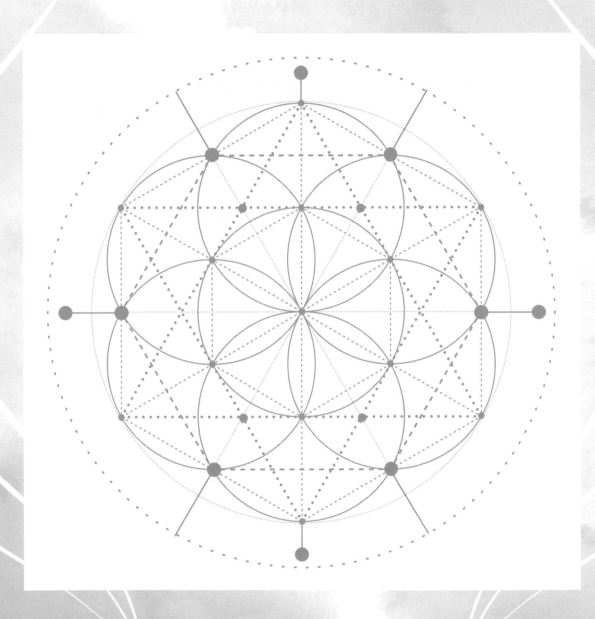

媒材與工具

✤ 第一階段：練習生命之花的基本圖形

　　如果你是新手，初期只需要這幾樣工具：圓規、尺、鉛筆、代針筆、圖畫紙，來完成從「生命種子」、「生命之花」、「生命之果」，甚至到「麥達昶立方體」的階段練習。

　　選購的圓規需要挑選可自行裝筆的環與可調整的螺絲，因為代針筆、牛奶筆的筆管可能比一般鉛筆粗。

✤ 第二階段：練習色彩、媒材及圖形變化

　　當已經熟練於用圓規畫出生命之花圖形後，就可以開始使用你熟悉或喜歡的媒材，進行著色或創造變化。

　　當然，也可以先從本書第六章提供的圖形式樣開始，從著色過程中，認識美妙的神聖幾何。

　　以下介紹一些普遍使用的繪畫媒材。如果你還不熟悉多種媒材，就從簡單的色鉛筆開始；如果剛好有水彩或壓克力，就從手邊有的與熟悉的媒材開始著手。

◎ 色鉛筆

　　有油性與水性兩種，性質不同，水性色鉛筆塗過後，可以再用自動水筆輕柔地掃過，稀釋出水彩的效果；油性色鉛筆則不行，但是油性色鉛筆的顏色較為飽和、鮮豔，直接著色就很漂亮。

　　色鉛筆很好掌握，只要有圖畫紙即可以練習。上色可輕可重，也可以層層堆疊。我建議以色鉛筆作為練習的起步，可多觀察如何在生命之花的圖案中，找出隱藏的神聖幾何線條，自行區分不同色塊、掌握對稱性與對比性。

◎ 彩色筆

　　除了一般常用的水性、中性彩色筆，還有螢光色、夜光色、粉彩色等多種可選擇。可以在大型文具店、書店，或禪繞畫用品店比對挑選。

比如金蔥筆、珠光筆有閃亮的效果，適合用於黑色紙張。

◎ 水彩顏料

　　水彩分為透明與不透明兩種。選擇透明水彩，才易於產生渲染效果，也能創造更多彩光、深淺疊加等效果。如果水彩顏料是塊狀的，使用時可以先以水噴濕，融化表層。如果是牙膏狀的水彩顏料，可先在調色盤擠出一小部分，等乾燥後，再加水噴濕稀釋，這樣比較能掌握水的比例及濃纖合宜的層次感。水彩作品要充分利用「水」的特質，才能打造出清澈感和透明的光亮感，像輕盈、高頻的能量光球。

　　紙需要用水彩專用紙，建議使用重磅的水彩紙（比如300g），吸水性高，方便先渲染底色，疊加圖案，再做局部凸顯。當然也可以局部打濕、浸潤顏色，讓顏色自然交疊。

　　至於不透明水彩Gouache，流動性雖沒有透明水彩高，但有色彩飽和的特質，是另一種表現方式，值得嘗試，只是本書沒有示範。

◎ 壓克力顏料

　　壓克力媒材是現代風格藝術家喜歡的顏料，不拘泥於古典技法。它既可以創造水彩的透明感，也可創造油畫的質地。最大好處是顏色快乾，乾了之後也容易覆蓋其他顏色，方便作畫者塗改、變更，不會有畫壞了的沮喪。

　　它是丙烯酸顏料，可以用水或稀釋劑稀釋，乾後不再溶於水，色彩飽和、容易上手，可以只單純填滿顏色，也可多層次疊加，做局部變化。但要提醒，壓克力顏料易乾，擠出來使用時，不要一次取太多。

◎ 畫紙／畫布／木版／牆壁

　　初期練習，使用白色圖畫紙、黑色卡紙、水彩紙、禪繞畫專用卡磚都好。之後，可以嘗試畫在木板、畫布框，甚至牆上。當畫在木板及畫布框上，記得先做打基底的處理。甚至也可以結合其他拼貼藝術，再加上手工，讓你的創作無限變化、發揮巧思。

一步一步完成生命之花吧！

以下要手把手帶領你，完成繪製從「生命種子」到「生命之果」圖案的每一步驟。

1 將紙裁切為正方形。如果紙張是18 × 18cm，可將圓規半徑定在2.5cm，若是21 × 21cm的紙張，圓規半徑可以定在3cm，如此可以充裕地完成生命之花。如果要再往外延伸，或畫更複雜的曼陀羅，紙張也依此類推增大。

可以用尺量出紙的長與寬，找到中心交匯處，也可以用尺找出正方形紙的對角線，只需要淺淺地畫出中間交會的部分，**定下中心點**。

既然長或寬是等長，就以其中一個方向，**由中心點延伸為一條中軸線**。接著在中心點**開始畫第一個圓**。

2 在同一條中軸線上，**第一個圓的左右兩邊交會處，各作為一個圓心，各畫上一個圓**，成為一條直線上的左、右鄰居。

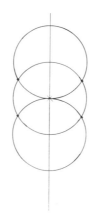

3 在這三個圓周上，找到**四個交會點**，再以此作為圓規中心，畫上**四個圓**，連同中心的圓共七個圓，形成第一朵花。這叫「生命種子」。

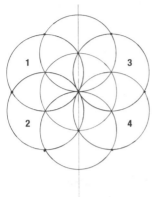

4 生命種子出現後，在圓周上找到**六個交會點，再依次畫一圈**，共六個圓。

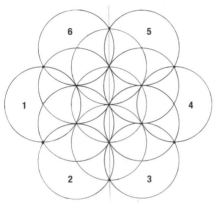

5 再於上圖圓周上**找到六個交會點，再畫一圈**（第三圈），也是六個圓。

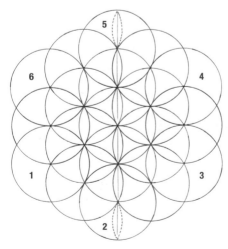

6 這時數一下上圖中軸上應有六個花瓣形成的辮子（最上和最下有二個虛線花瓣，是尚未完成的位置），**畫一個大的圓將其框起來**。以中心點看圓規半徑上，應該各有三個花瓣位置。

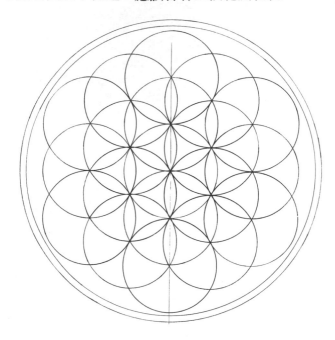

7 把未完成的花瓣完成，畫出框外也沒關係，但**這些未完成的部分其實只需畫出部分弧度**，若是畫出全圓，大框之外多餘的線條則要擦掉，也可以直接用手繪完成邊緣弧度。

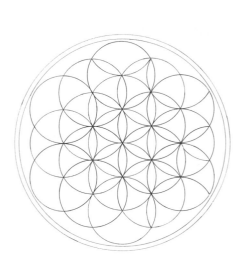

只以圓規畫出部分弧度

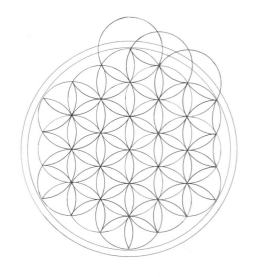

有圓規畫出框外部分，也有手繪部分

8 可以再用代針筆重複畫一次。不要畫到框外（代針筆不能用橡皮擦擦掉，要更小心）。看看是否與下圖一樣，就完成了生命之花。

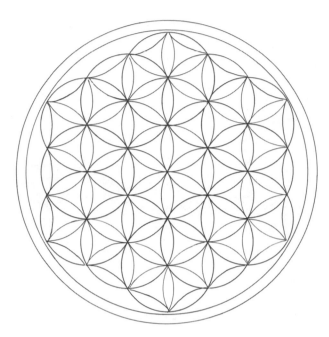

9 如果不畫外圈的大框，直接再往外擴展，繼續畫圓，會完成如下面左圖，好似六邊形蜂窩一般。

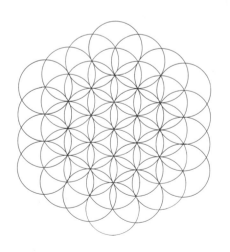 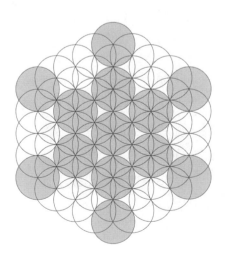

10 可以在前頁左圖**找出十三個彼此不相交會的獨立之圓**（前頁右圖）。以橡皮擦擦掉其他的部分，只留下圓圈（保留中心點記號），就完成了「生命之果」（下面左圖）。

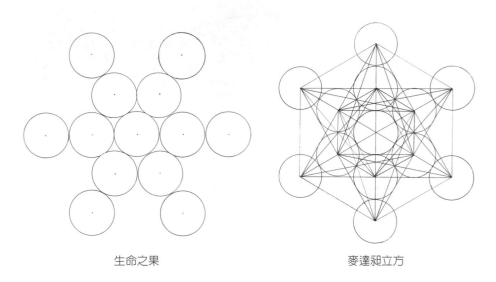

生命之果　　　　　　　　　　　麥達昶立方

11 從生命之果的**每一個圓心畫出直線**，可以畫出所有麥達昶立方體（上面右圖）。當你終於來到這一步，畫出圖中所有連線時，一定要給自己拍拍手！（仔細檢查是否都連對了位置？）

從幾何圖形到創意作品

　　生命之花畫作的一開始，都是以圓規起手，初學者要熟悉圓規技巧，必須經過練習。你可以轉圓規也可以轉紙。專注、心無雜念很重要，配合呼吸的韻律，想像以你的手，指揮圓規單腳跳芭蕾，優雅地轉圈，漸漸就熟能生巧了。

　　依照上述基本步驟，產生了生命之花的基本模板，這只是常規的，未加以變化。之後可以用自己的創意，搭配在第二章中提到的神聖幾何圖形或禪繞畫範本，來幫助畫面增加變化。

　　前面提過，每當進階到更複雜的創意圖形時，你的視野與意識也跟著提升。當熟練基本模板之後，就是「游於藝」的階段，熟能生巧固然

重要，但是玩得愉快才是核心。只要信任自己，享受作畫的過程，美麗的藝術作品總會自然誕生，因為每一幅生命之花都是有變化、有能量、有生命的表達！

創造變化小提示

1. 可以增加一些元素

下面左圖是生命種子的模板，但完成六瓣花之後，可以在其中增加更小或更大的花瓣，並以顏色區分，將六花瓣分為間隔的兩組，就形成較明顯的凱爾特三角的圖形，完成右圖作品。

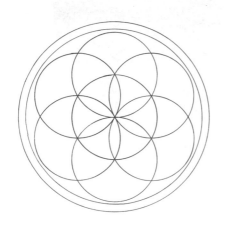 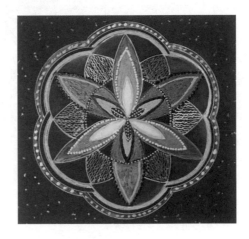

2. 也可以減去一些元素

下面左圖是生命之花的模板，刪減部分圓周的交會，並做稍許變化，作品就呈現於右圖（此生命之花的中軸是水平線方向）。

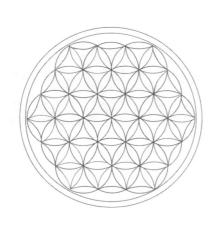 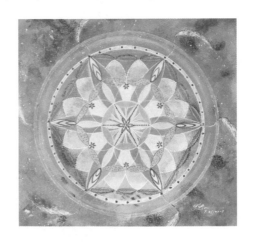

3. 反向畫圓的操作

下圖中，將圓規的尖端放在圓周上，這時圓規上的筆朝向中心，就可以反向畫圓，可參考前頁兩幅彩圖中大的花瓣。

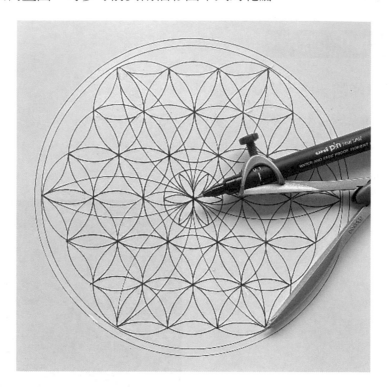

4. 善用六的倍數

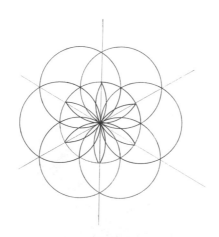

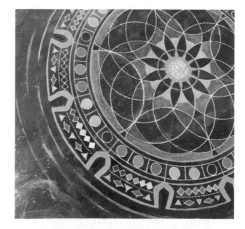

左圖中間本是六瓣花，在每個花瓣的中間點上分隔兩半。以此為中心點畫圓，就可以形成十二瓣的花朵。右圖十二瓣花心周圍，也用了反向畫的圓。

5. 用大小不同、顏色深淺來塑造效果

　　左圖：大花瓣中以較淺的顏色處理，形成上下兩層感，中心的花瓣再以顯著色呈現最表面的第三層。右圖：必須先完成外圈大的生命之花，再疊加第二、三、四層，往內縮小的幾個生命之花。

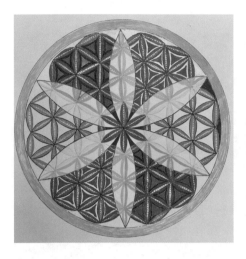
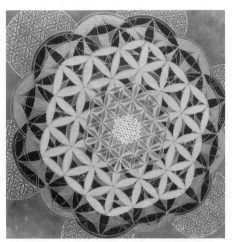

一起玩顏色

1. 渲染效果（水彩濕上加濕技法 wet on wet）

　　打濕整張水彩紙，再以水稀釋顏料，加到紙上，大膽下筆揮灑，讓顏色自然暈染開來。等完全乾後，就有一層渲染後的底色，此時再以圓規、牛奶筆（或水性彩色筆）來繪製圖樣模板，再著色。

渲染底色

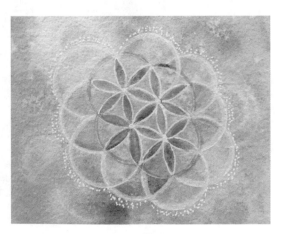
水性筆描繪圖案

2. 半透明效果（輕盈的顏色，保持底下半透明）

　　在有底色的畫紙上，以透明水彩爲生命之花圖案加上淡淡的白色（或其他較淺顏色），讓底色透出來，像是蒙上一層薄紗，可創造夢幻或光球的感覺。或用白色以漸層方式加在圖形周圍，更能凸顯光暈的表現。

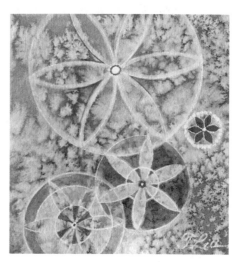

輕盈白色形成半透明　　　　　　　　　　　　白色暈染外圈線條

3. 禪繞畫元素

　　以手繪方式加上小圖案與線條，製造變化，產生更活潑的感覺。

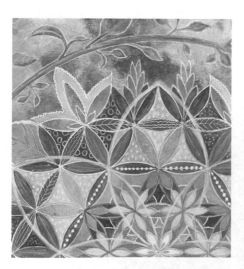

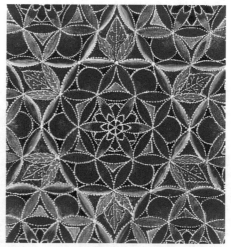

分享個人作畫小撇步

1. 有核心

　　構圖之初就是找到中心點，構圖完成後，我也會從中央上色，核心就像一個人的「心」，一定要先就位並得到關注。先確定核心顏色、圖騰，再配合它決定周圍，我通常不會反其道而行。就像我們的自我核心價值與與人生意義要銘記於心，才好讓其他所有延伸的所作所為依此展開。

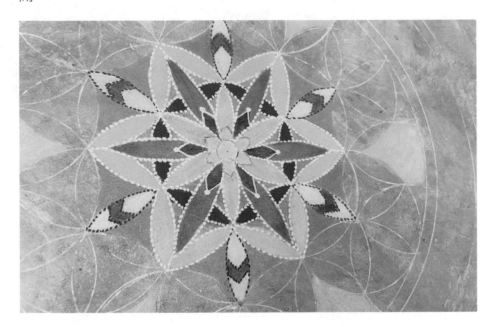

2. 有中軸

　　除了中心點，我也要用尺拉出一條中軸線，這樣完成的生命之花才能確定完全「擺正」（至於中軸是豎放或橫放都可以）。中軸好比人的脊椎，脊椎正了，人才會直，生命能量才能暢通流動。古人說的好，「頂天立地、堂堂正正」真的很重要！少了這一條中軸線也可以完成作品，但有時視覺上就會覺得偏歪了點。

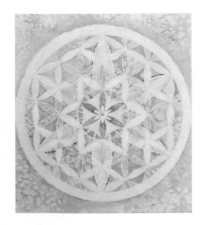

3. 有方向

雖說生命之花是均衡擴展的畫法，每一面都一樣，我又常常畫在正方形的畫布框上，怎麼看都可以。但畫著畫著，總有自己覺得最順眼、舒服的擺法，一頭朝上，一頭朝下。完成後，作畫者決定簽名落款的位置，其實就代表自己的方向！觀畫者雖可以自己倒過來看，但一定會優先尊重作畫者決定的方向。

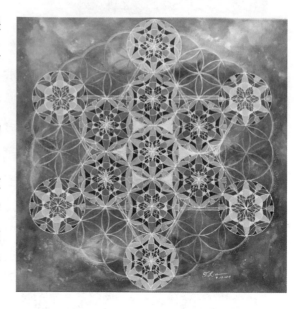

4. 有呼吸

畫畫也跟音樂一樣是律動的，如同呼吸，有進有出，還有那呼與吸之間的停頓──留白！我喜歡讓一幅畫有呼吸的律動感，也喜歡留白為人帶來的喘息與退思。有呼、有吸才自在、平衡！

平衡之美，不在於完全對稱、規則，像中式大門前的一對石獅子，那太工整了。我嘗試在不平衡之中有著平衡，又在規則之中有著不規則。作畫者的視野必須同時衡量所有部分，形成最終的整體平衡！就好像所謂的雙贏，未必是以事事均分的方式來分配資源，但能達到整體平衡就足夠了。

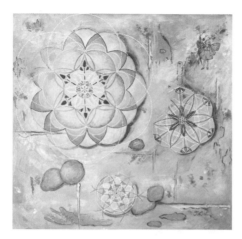
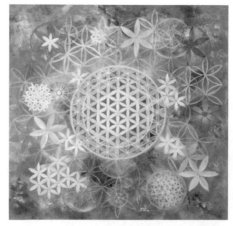

5. 完整比完美更重要

　　記得我在自序中提到宇宙的創造法則：「統一性」、「多樣性」、「獨特性」，要如何將三者同時呈現在一幅生命之花作品上？主要是看如何將多樣性與獨特性融合在統一性之中。我認為「整體和諧」是至關重要的，無論是顏色調配、大小比例、穩定與律動之間，都需要和諧地呈現「整體感」。

　　作畫過程中，反而不要太介意各種細微缺點、瑕疵與不完美，這是自然的呈現。手繪作品不是電腦繪圖，就如同天然盆栽跟人造花草的差異一般。

　　這個道理也跟我們的人生一樣，不要把生命能量聚焦在各種小毛病、負面創傷、未臻完美的部分，以致自我否定、自我受限。療癒的真諦其實是接納自己所有的不完美，才能讓自己回到完整。而那些在他人眼中不完美的部分，可能正是你的獨特性呢。

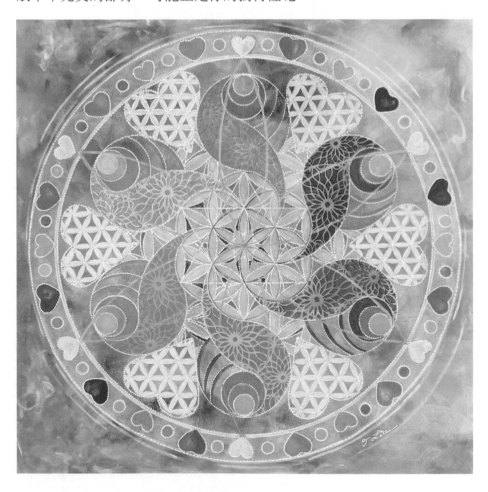

以上僅是我個人的想法，誠心地傾吐而出供讀者參考。事實上，每次進行創作，我都抱著這樣的神聖意圖，期許這幅生命之花作品也成為一朵有生命的花！

題材與靈感

既然宇宙萬事萬物都蘊含生命之花，大到星球，小至細胞，生命之初的形式都是生命之花，我們全體都是一樣的，互相連結，但又各自獨一無二。宇宙中供大家想像、利用來入畫的題材其實無限多，在我多幅的作品中可以看到玫瑰、蝴蝶、樹葉、蓮花、元寶、愛心、大海、星空、年輪，還有更多抽象的部分，在在都是生命的展現！

第5章
手繪作品大解析

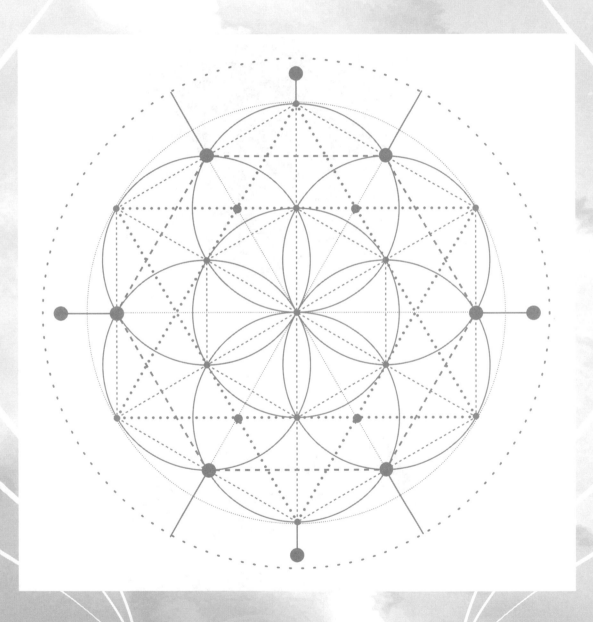

色鉛筆類應用

❊ 色鉛筆

在同樣的花瓣中以顏色及筆觸的深淺，隨性做出不同變化，讓畫面生動活潑（圖1）。水性鉛筆塗色後，可再以自來水筆塗勻，產生水彩般的效果（圖2）。

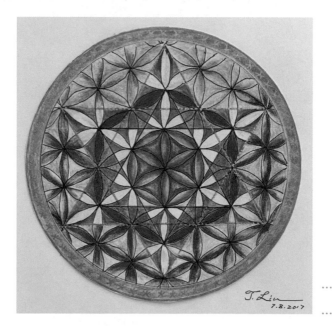

圖 1

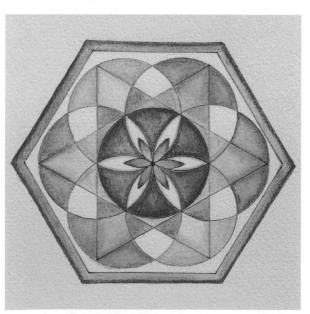

圖 2

❁ 彩色筆

　　以蠟筆塗在小塊海綿上，輕輕揉擦到畫紙，製作區域暈染效果，再以金蔥彩色水性筆加強邊線（圖3）。用黑色或其他深色卡紙做底色，以白色牛奶筆畫出生命之花模板，再以金蔥彩色水性筆繪色，完成閃亮的作品（圖4）。

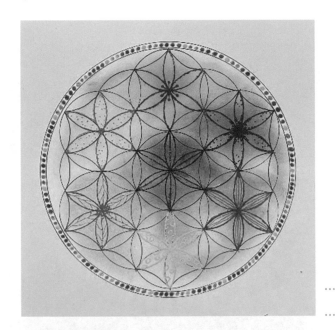

圖3

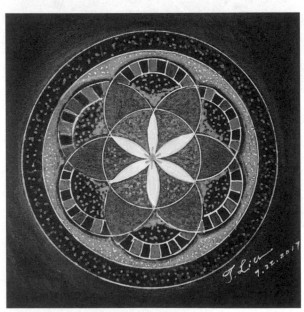

圖4

水彩應用

✿ 方式一

 水彩紙吸收水分的方式會止於落筆之處，所以小心填色，不要塗滿，可以在周邊製造留白。有些部分的顏色看似深淺不同，其實只是同一顏料加入不同比例的水分（圖1）。

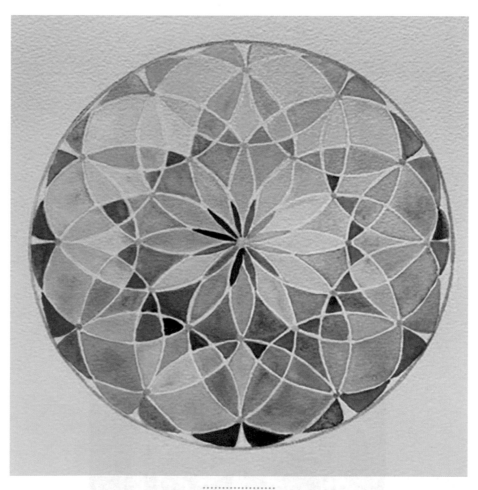

圖 1

❀ 方式二

　　先打濕水彩紙（建議用300g的紙），隨性渲染底色，然後以白色牛奶筆繪製模板，以尖頭水彩筆（0號或1號）細心描繪想要凸顯的部分（圖2）。

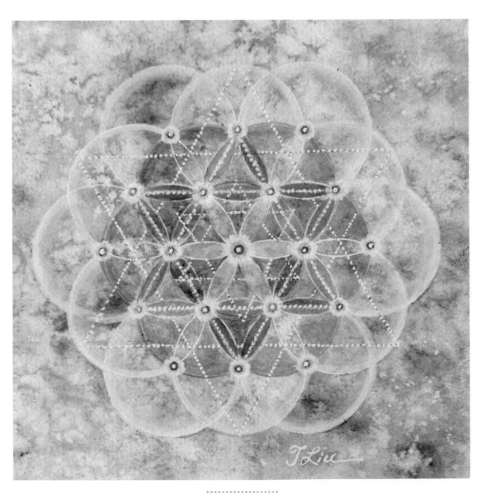

圖2

❀ 方式三

　　水彩在濕的狀態時，疊加有渲染的效果，當第一層乾了之後，再上色又是另一種效果。水的比例不同，同一個顏色就有濃淡深淺不同的透光效果。初畫水彩容易失敗是因為不諳水性，多加嘗試就會找出適當的表現方式（圖3）。

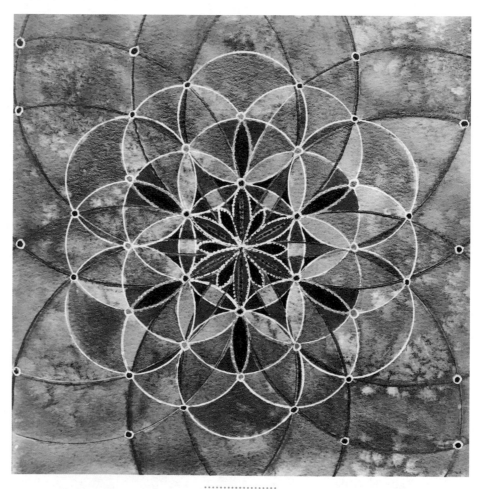

圖 3

❀ 方式四

　　水彩作品上，再加一些代針筆的手繪線條，或以水性彩色筆、牛奶筆點綴裝飾，既可以增加塗鴉感，又可降低水彩技巧不臻完善的瑕疵（圖4）。

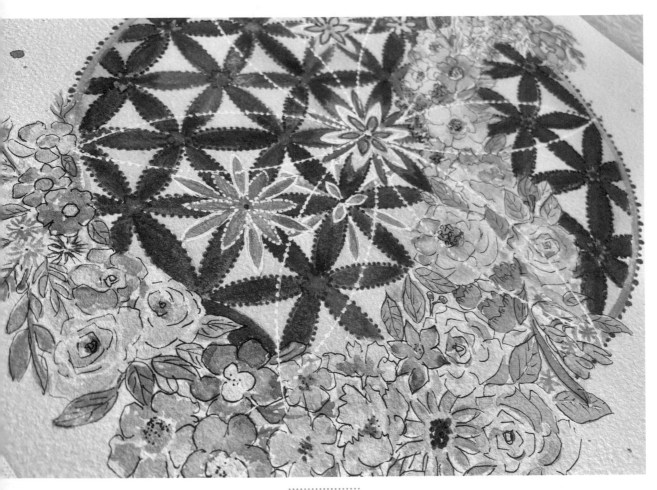

．．．．．．．．．．．．
圖 4
．．．．．．．．．．．．

壓克力顏料應用

認識壓克力顏料

畫紙作品熟稔之後，或許你會想進一步開始使用畫布框作畫。

通常在作畫之前，需要先以Gesso（打底劑）作底層塗料打底，以小刷子均勻地來回薄塗在畫布上，乾燥後能讓畫布更細密，顏料不會滲透下去，也不易龜裂，作品保持更持久。如果打算畫在木板、石頭、鐵器等，都需要同樣的打底處理。

壓克力可以塑造油畫般的顏色飽和及質地，又可以塑造水彩般的半透明感，端看怎麼調色。壓克力比油畫容易乾，進行幾何圖案的著色頗有效率。壓克力畫壞的部分，可以棉花棒沾水去除（乾了以後較難去除，但仍然可去掉），也可用其它顏色覆蓋，這點比水彩有彈性。

壓克力媒材適合用於現代畫、抽象畫，有多種螢光亮彩的選擇，很適合營造生命之花閃閃發光的感覺。壓克力本身為親水性，易與其他水性筆搭配使用，也可以搭配多種媒材，如紙藝拼貼、閃光膠等等。壓克力顏料也適合繪於木板、牆壁或其他介面，其多樣性可以自由表現發揮，也享有飽滿顏色的豐富性！

常見步驟與示範

近年來我畫了許多壓克力的生命之花作品，多半是50 × 50cm或60 × 60cm大小的畫布框。最常使用的步驟是：

1 Gesso打底，待乾。

2 以不同顏色暈染畫布（以海綿或刷子沾顏料隨性塗抹在畫布上）。

3 以圓規、牛奶筆構圖生命之花作品的模板。

4 以棉花棒沾水去除不需要的線條等（如同橡皮擦的作用）。

5 以手繪做線條的變化，或添加禪繞畫般的圖案。

6 搭配底色風格，添上適合的色系。

7 以描線筆或牛奶筆作線條修飾，一則讓圖案更加鮮明凸顯，同時也可修正不夠均勻完美的弧線。

8 觀察整體畫面，再作綜合調整、修飾、完成、簽名。

下面以四張不同步驟的圖片來示範整個創作過程：

隨意以自己喜歡的顏色暈染畫布底色（圖1）。以圓規繪製生命之花的圖案底稿，接著在中間的圓心以手繪做變化（圖2）。先嘗試一部分想要表現的佈局，滿意之後再重複五次相同的其他區塊（圖3）。調整所有的顏色與圖案呈現和諧、轉動、發光的模樣，完成作品（圖4）。

圖1

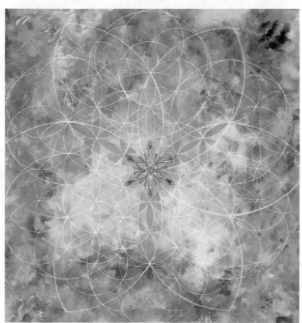

圖2

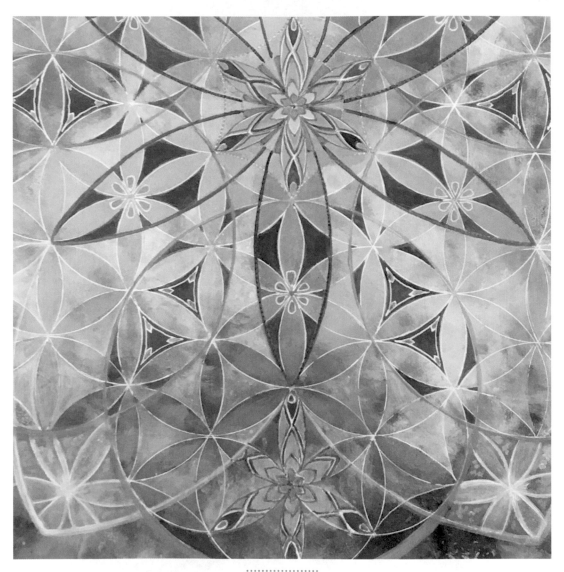

圖 3

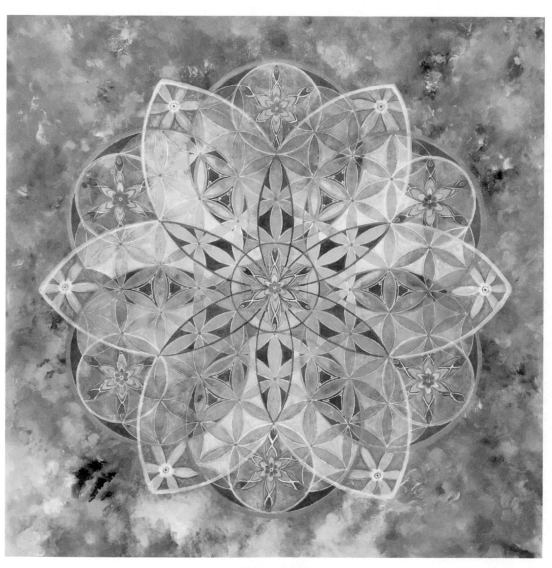

圖4

作畫靈感

　　有時，我沒有任何事前靈感，只是隨興地先完成畫布的底色，再依循已有的色系，斟酌如何與之搭配的顏色。相近色能製造和諧感，對比色則能製造突出、畫龍點睛的效果，都很好。

　　有時候我心中先冒出一個創意想法，就會讓自己朝這個主題來表達。比如下面三個例子：

　　各地古蹟中的生命之花多以圓形表達，唯有在中華文化中發現將它做成以長方形展現的屏風。我想表達一種東方哲學——方圓之間，設計時以青花瓷的顏色作為元素。我在畫布上先決定圓盤的留白部分，並在外圈暈染藍色的底色，然後以圓規繪製生命之花圖案。為了不希望周圍生命之花圖案顯得死板單調，最後在屏風的背後暗藏了搖曳生姿的手繪花卉，完成以下作品（圖1、2）。

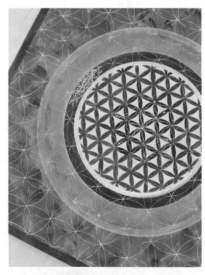

圖 1

圖 2

下面這幅，我更大膽地以較寫實的方式來表達海（萬事萬物都是生命之花，不是嗎？）因此我需要多次來回修正心目中嚮往的海之顏色。完成之後，更俏皮地加上自己手工製作的環氧樹酯小海星、小貝殼與海灘沙效果。（圖3、4）

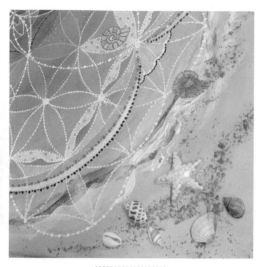

圖 3

圖 4

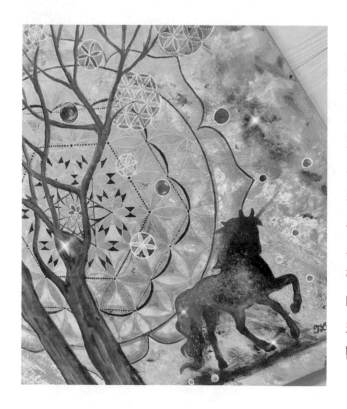

左圖這幅作品是我事前就構思、計畫好要有三層的創作。第一層，先運用抽象畫技巧完成底色；第二層，再繪製金色的生命之花；然後第三層，在看似完整的畫上，添加兩棵大樹的樹幹、樹枝，以及小的生命之花光球，還有充滿魅力的獨角獸。

多媒材應用

❁ 添加拼貼藝術

　　如果你熟悉蝶谷巴特／紙藝拼貼，也可以將其加到作品中，毫不衝突，更添風采。右邊作品我是先拼貼上蝶谷巴特的蝴蝶，再於其身繪上生命之花圖案（圖1）。下面這幅作品有部分是紙藝拼貼先與底色融合，另一部分則是等作品完成後再加上，呈現多次元存在的豐富性（圖2）。

圖1

圖2

❖ 樟木塊／木板桌面

　　前面提到壓克力可以畫在其他質材上，比如圓形樟木塊，剛好適合繪製生命之花。建議只在作畫的一面塗上Gesso（打底劑）就好，另一面保持原木，好讓它持續散發樟木的香味（圖3）。我也將創意表現在圓形木板桌面上，獨創出與眾不同的小茶几（圖4）。

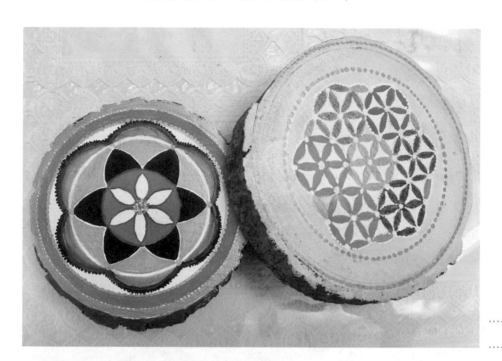

圖 3

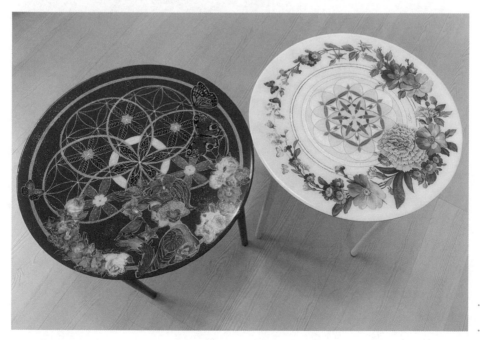

圖 4

❀ 生命之花時鐘

　　既然可以運用圓形木板，那麼不如來製作手繪生命之花的時鐘，步驟也是一樣的，直到最後再組裝鐘的機蕊與指針即可。

　　生命之花基本上是神聖數字六，再從中分裂為二，就得到神聖數字十二。一個時鐘裡需要用到的數字包括十二，也包括五和四。就看你想怎麼設計。

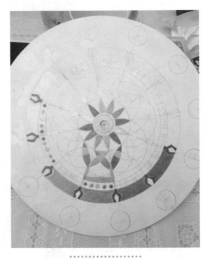

圖1

　　以下這個作品（圖1、2），我用了白色壓克力的底色與金蔥水性彩色筆。周邊的裝飾是以花邊型染模板，塗上金色壓克力。

　　所有壓克力作品如果要懸掛在牆上，為了保護顏色持久，當作品完成、完全乾燥後，可加上保護噴霧，或以環氧樹脂形成光滑耐用的表面。

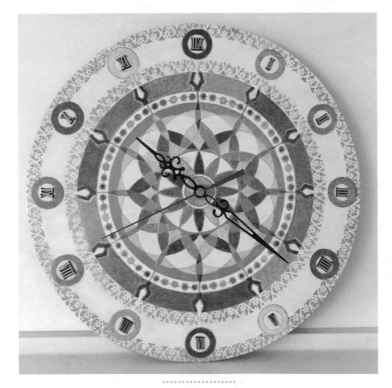

圖2

第6章

畫出你的生命之花
——跟著模板動手畫！

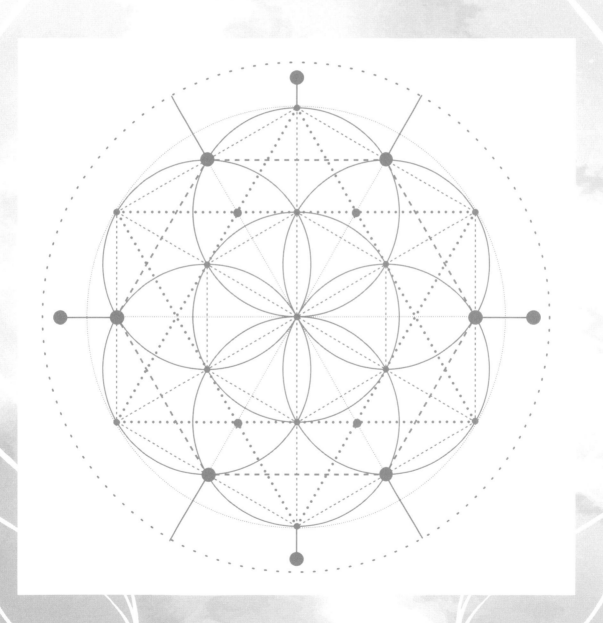

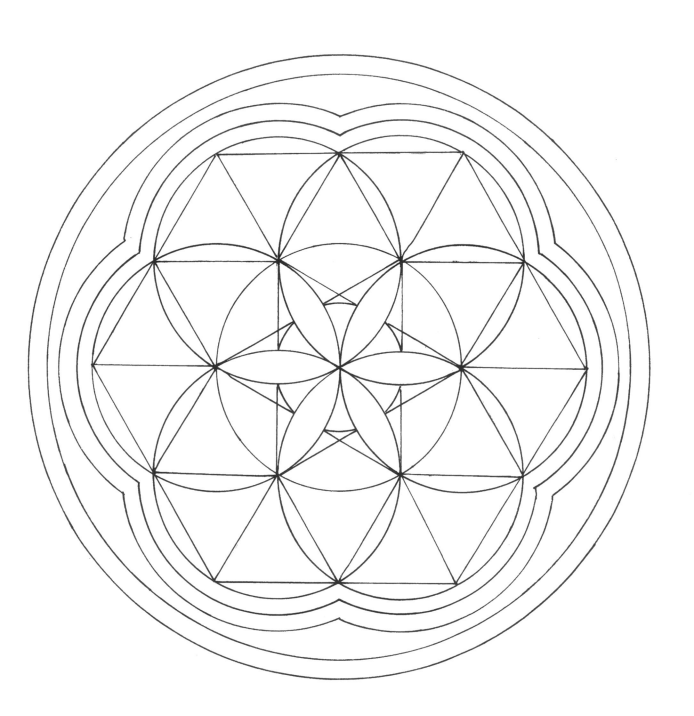

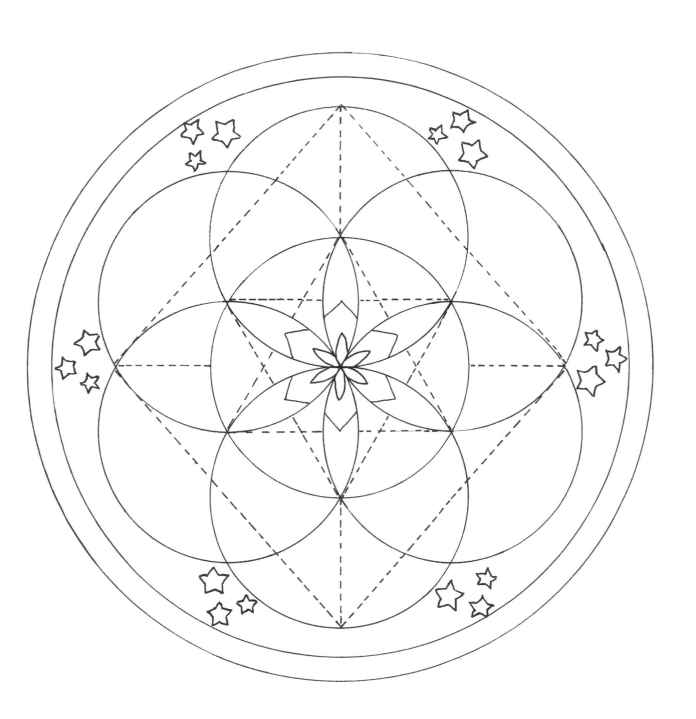

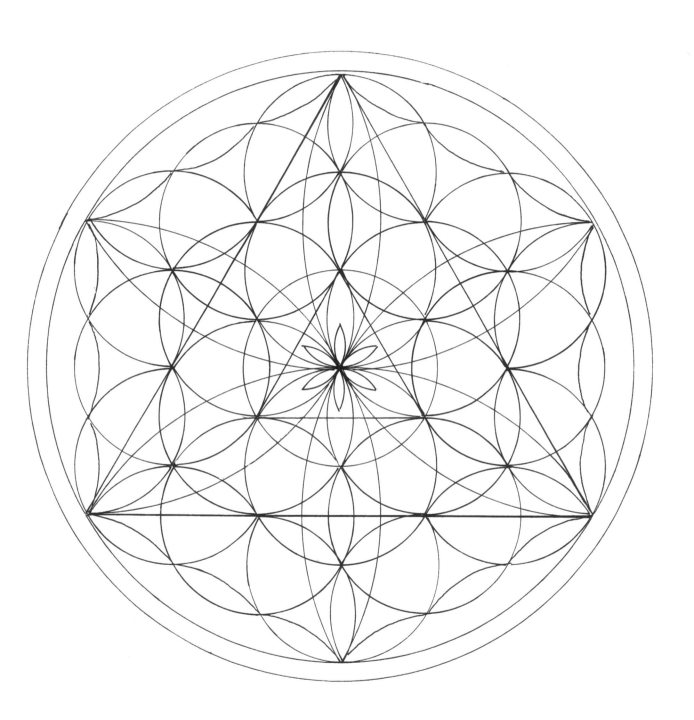

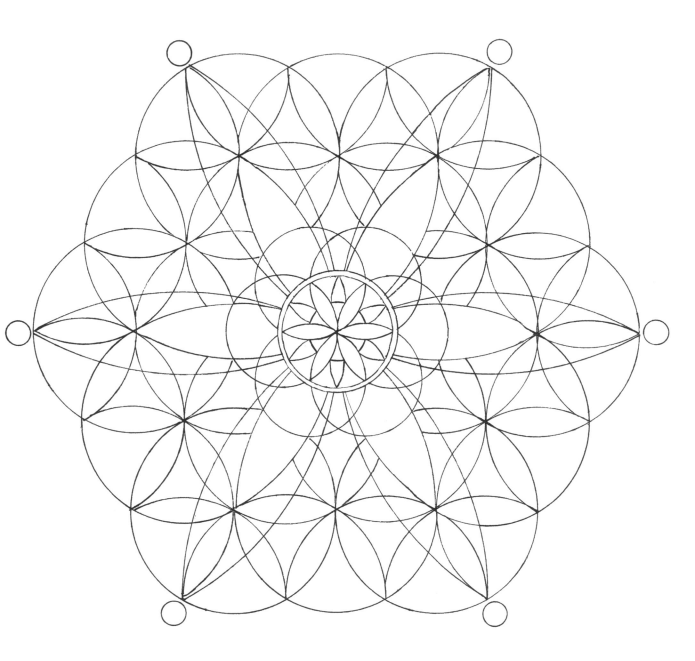

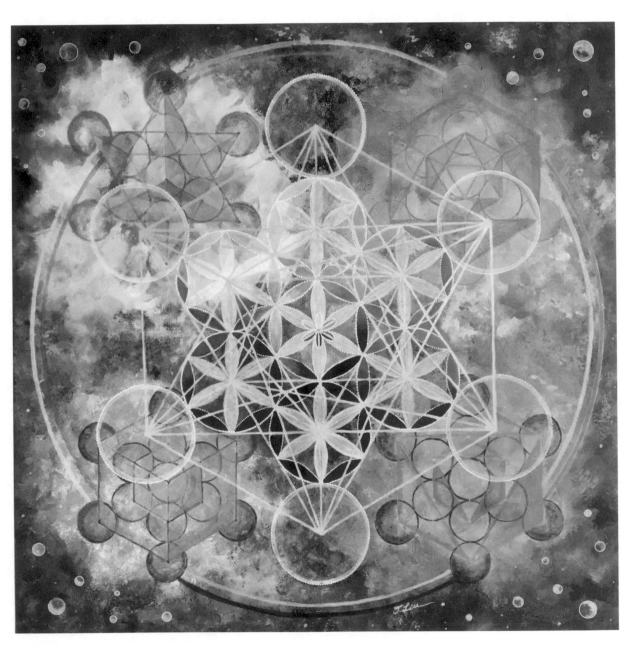

地水火風

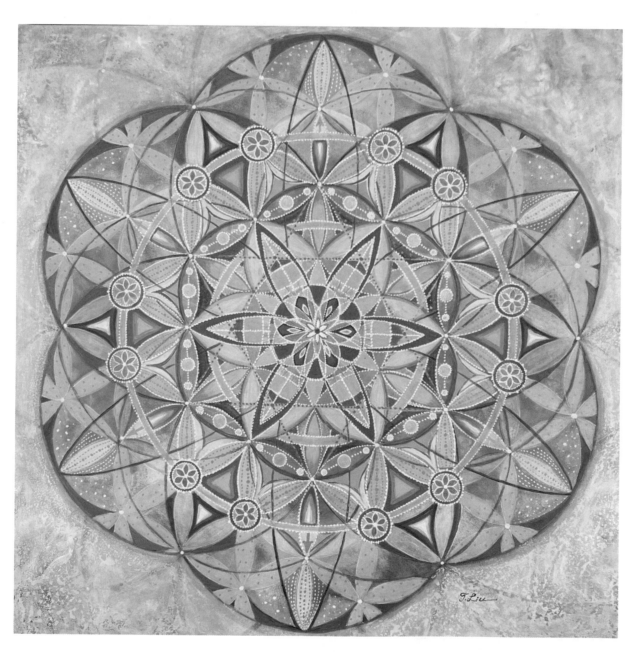

虎虎生風

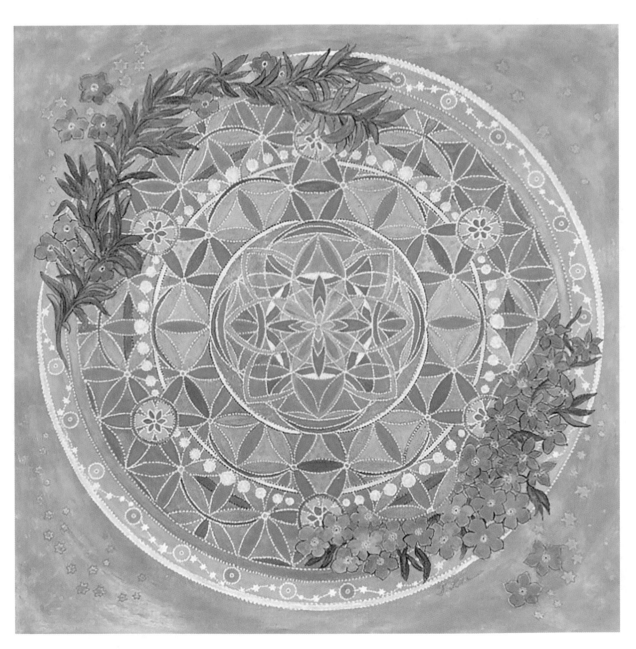

慕夏給的靈感

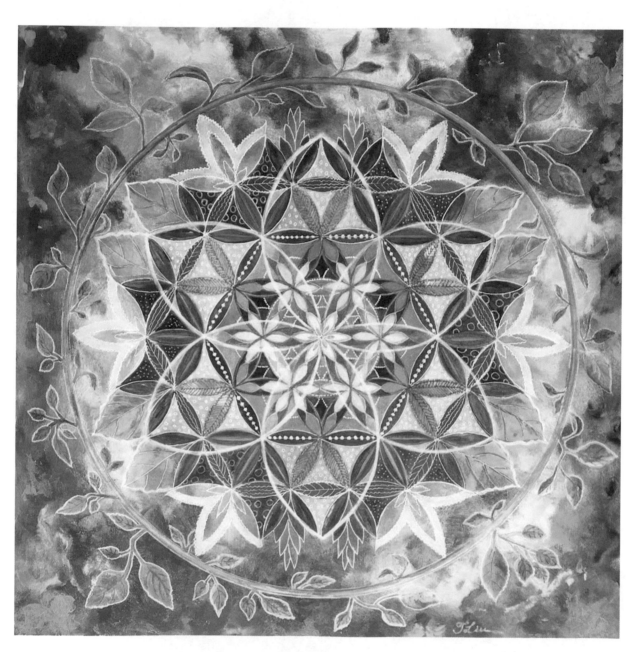

森林王國

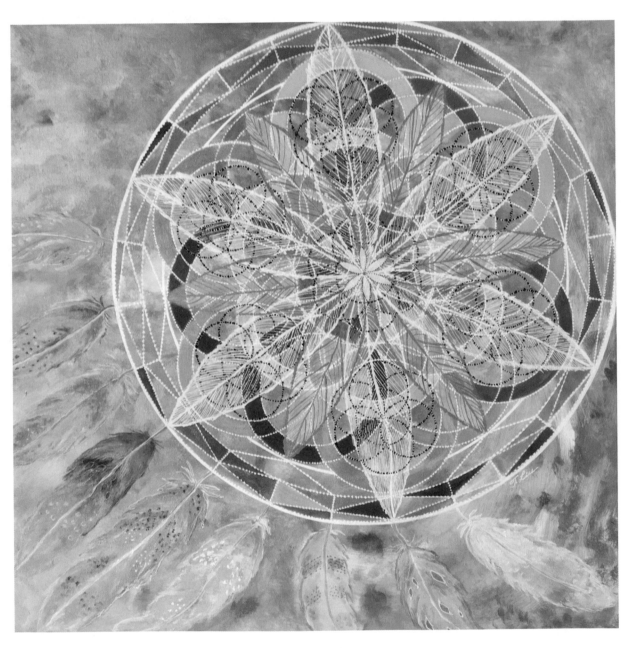

風的顏色

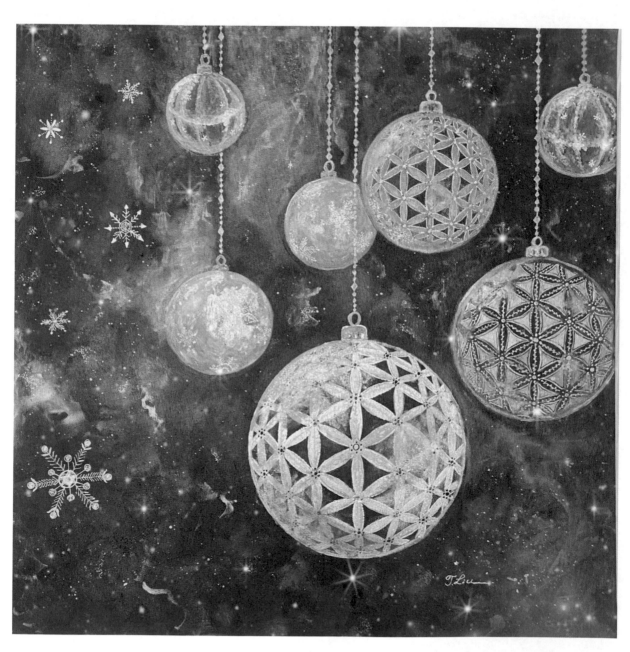

平安夜

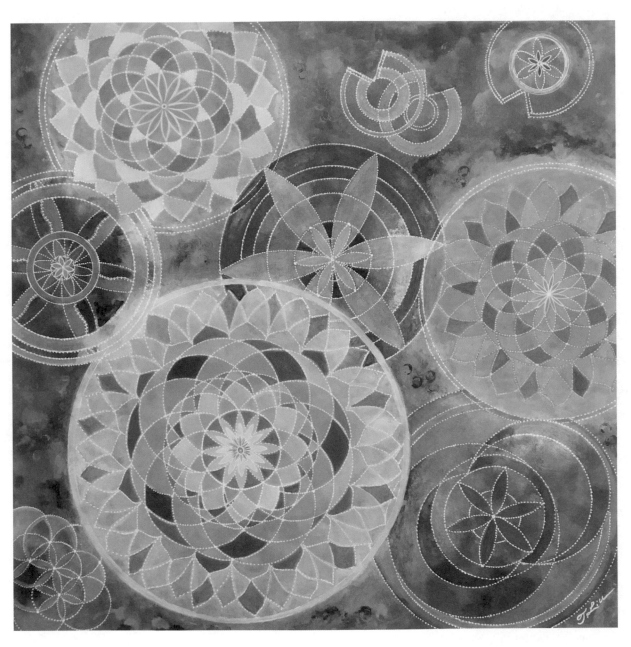

夏日蓮田

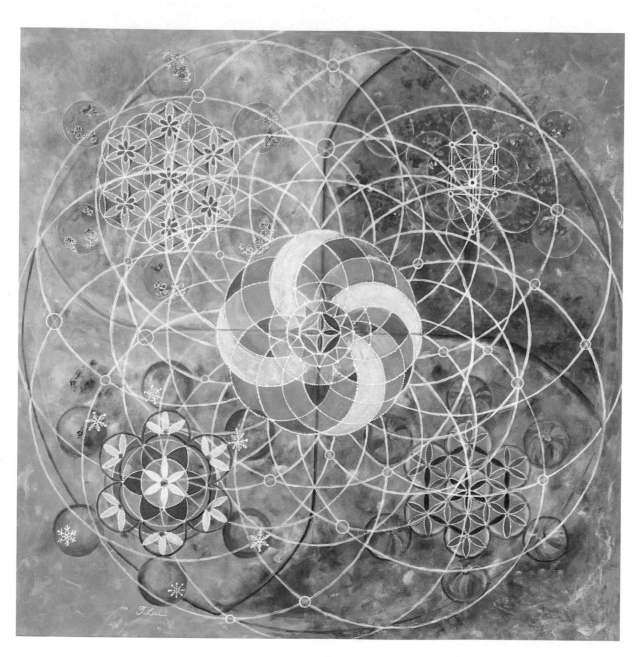

四季

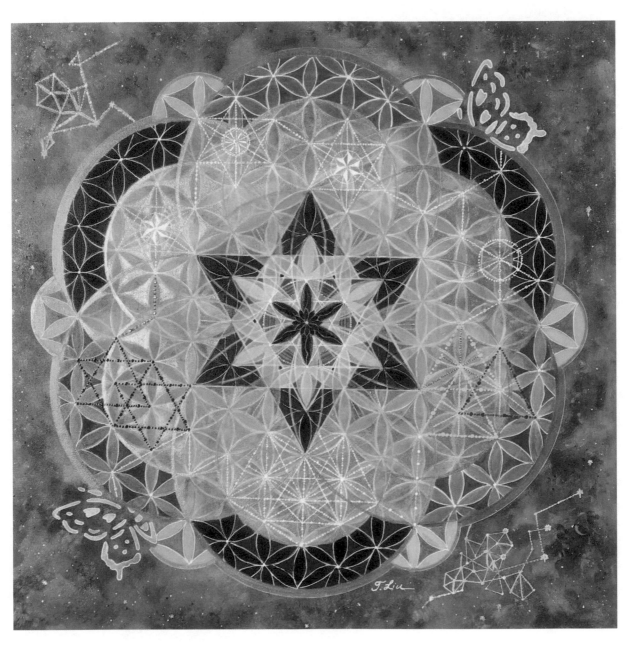

星際遊子

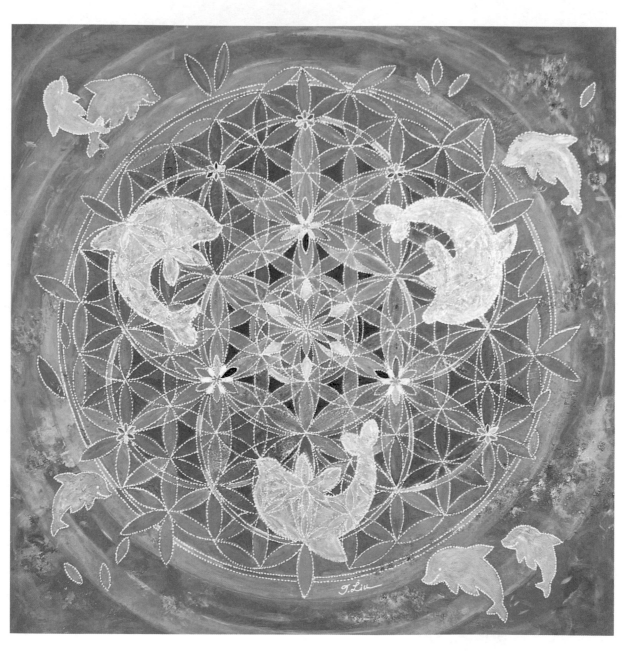

海豚之舞

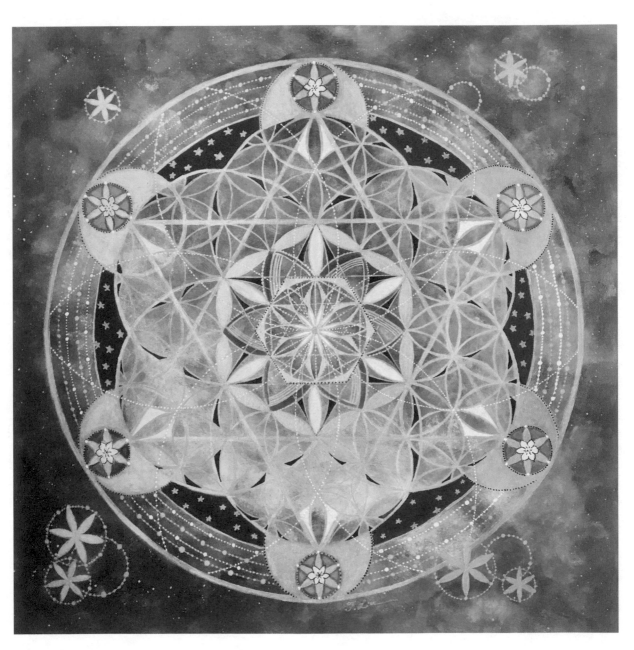

宇宙交響樂

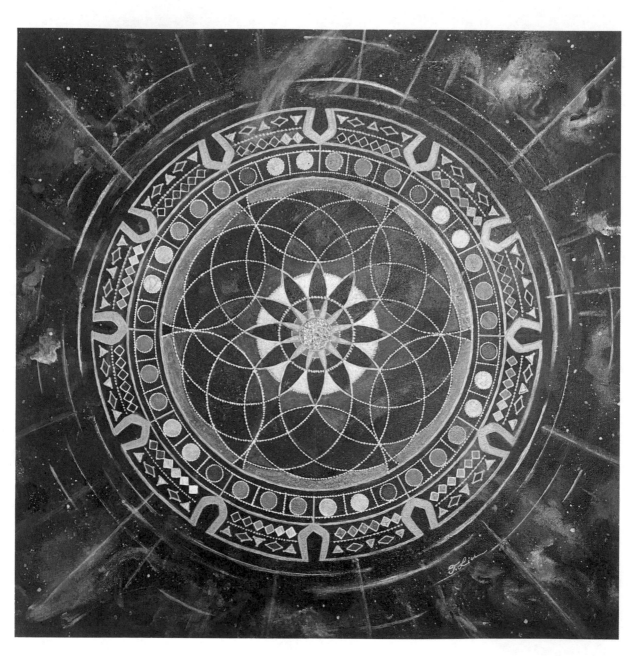

揚升的門戶

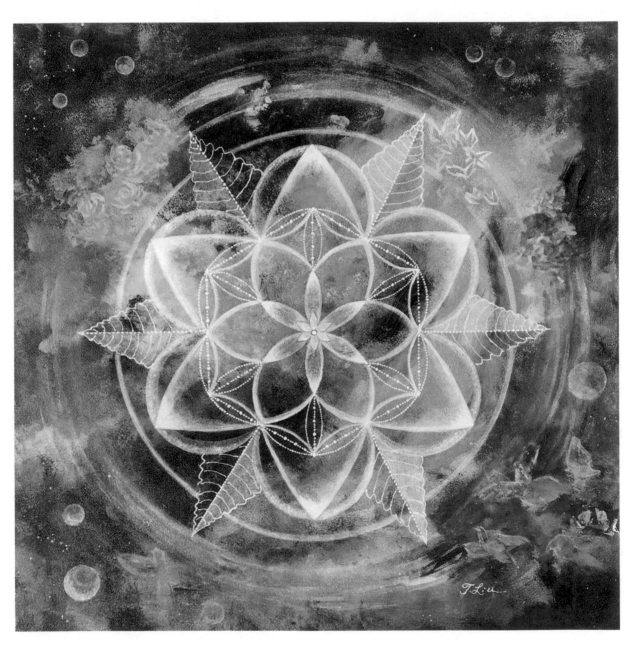

完美的宇宙秩序

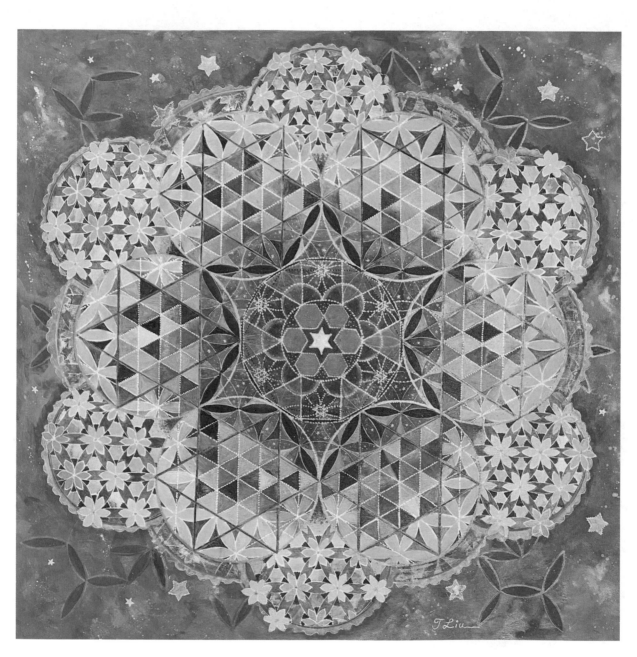

來自星星的你

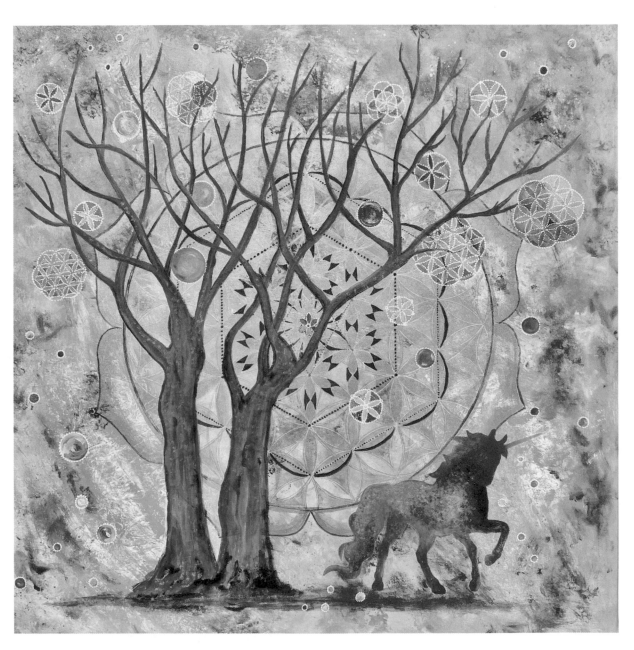

仲夏夜之夢

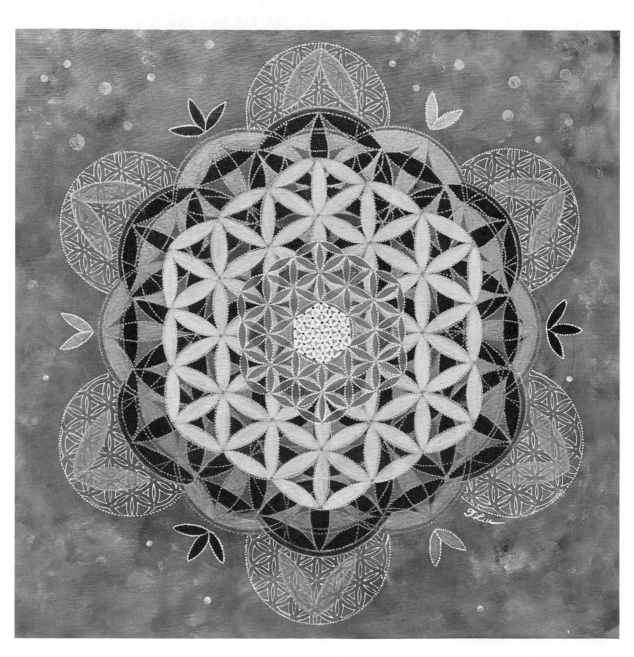

結構與解構

附錄二：參考書目

＊《生命之花的靈性法則 1 & 2》德隆瓦洛‧默基瑟德（Drunvalo Melchizedek）著，羅孝英譯，2012、2013年方智出版社

＊《九次元煉金術》芭芭拉‧克洛、格里‧克洛（Barbara Hand Clow, Gerry Clow）著，許淑媛譯，2018年一中心出版社

＊《什麼是數學？》吳作樂、吳秉翰著，2019年五南出版社

＊《短路：心靈的科學》楊定一著，2018年天下生活出版

＊《黃金比例的祕密：存在於藝術、設計與自然中的神聖數字》（*The Golden Ratio : The Divine Beauty of Mathematics*）蓋瑞‧邁斯納（Gary B. Meisner）著，李嬋譯，2021年遠流出版社

＊《神聖幾何：人類與自然和諧共存的宇宙法則》（*How The World is Made: The Story of Creation According to Sacred Geometry*）約翰‧米歇爾（John Michell）、艾倫‧布朗（Allan Brown）著，2014年大陸南方日報出版社

＊ *Cymatics: A Study of Wave Phenomena & Vibration*（音流學）Hans Jenny（1904-1972）著，兩冊合集英文版 2001 Newmarket, New Hampshire, USA

＊ *Sacred Geometry*（神聖幾何）Miranda Lundy著，2001 Bloomsbury Publishing New York, USA

＊ World Mysteries Website （世界奧祕網）
https://blog.world-mysteries.com/science/the-flower-of-life/

＊ Michael R Evans（麥可‧埃文斯）的網站 The Geometry of Light（光之幾何學）http://www.michaelrevans.com/

＊ Michael R Evans（麥可‧埃文斯）的生命之花與三重瓣影片
https://www.youtube.com/watch?v=tyW1w9X9mW0

＊維基百科

JP0155	母愛的傷也有痊癒力量：說出台灣女兒們的心裡話，讓母女關係可以有解！	南琦◎著	350元
JP0156	24節氣　供花禮佛	齊云◎著	550元
JP0157	用瑜伽療癒創傷：以身體的動靜，拯救無聲哭泣的心	大衛・艾默森 伊麗莎白・賀伯 ◎著	380元
JP0158	命案現場清潔師：跨越生與死的斷捨離・清掃死亡最前線的真實記錄	盧拉拉◎著	330元
JP0159	我很瞎，我是小米酒：台灣第一隻全盲狗醫生的勵志犬生	杜韻如◎著	350元
JP0160	日本神諭占卜卡：來自眾神、精靈、生命與大地的訊息	大野百合子◎著	799元
JP0161	宇宙靈訊之神展開	王育惠、張景雯◎著繪	380元
JP0162	哈佛醫學專家的老年慢療八階段：用三十年照顧老大人的經驗告訴你，如何以個人化的照護與支持，陪伴父母長者的晚年旅程。	丹尼斯・麥卡洛◎著	450元
JP0163	入流亡所：聽一聽・悟、修、證《楞嚴經》	頂峰無無禪師◎著	350元
JP0165	海奧華預言：第九級星球的九日旅程・奇幻不思議的真實見聞	米歇・戴斯馬克特◎著	400元
JP0166	希塔療癒：世界最強的能量療法	維安娜・斯蒂博◎著	620元
JP0167	亞尼克　味蕾的幸福：從切片蛋糕到生乳捲的二十年品牌之路	吳宗恩◎著	380元
JP0168	老鷹的羽毛──一個文化人類學者的靈性之旅	許麗玲◎著	380元
JP0169	光之手2：光之顯現──個人療癒之旅・來自人體能量場的核心訊息	芭芭拉・安・布藍能◎著	1200元
JP0170	渴望的力量：成功者的致富金鑰・《思考致富》特別金賺祕訣	拿破崙・希爾◎著	350元
JP0171	救命新C望：維生素C是最好的藥，預防、治療與逆轉健康危機的秘密大公開！	丁陳漢蓀、阮建如◎著	450元
JP0172	瑜伽中的能量精微體：結合古老智慧與人體解剖、深度探索全身的奧秘潛能，喚醒靈性純粹光芒！	提亞斯・里托◎著	560元
JP0173	咫尺到淨土：狂智喇嘛督修・林巴尋訪聖境的真實故事	湯瑪士・K・修爾◎著	540元
JP0174	請問財富・無極瑤池金母親傳財富心法：為你解開貧窮困頓、喚醒靈魂的富足意識！	宇色Osel◎著	480元

JP0175	歡迎光臨解憂咖啡店： 大人系口味・三分鐘就讓您感到幸福的真實故事	西澤泰生◎著	320元
JP0176	內壇見聞：天官武財神扶鸞濟世實錄	林安樂◎著	400元
JP0177	進階希塔療癒： 加速連結萬有，徹底改變你的生命！	維安娜・斯蒂博◎著	620元
JP0178	濟公禪緣：值得追尋的人生價值	靜觀◎著	300元
JP0179	業力神諭占卜卡—— 遇見你自己・透過占星指引未來！	蒙特・法柏◎著	990元
JP0180	光之手3：核心光療癒—— 我的個人旅程・創造渴望生活的高階療癒觀	芭芭拉・安・布藍能◎著	799元
JP0181	105歲針灸大師治癒百病的祕密	金南洙◎著	450元
JP0182	透過花精療癒生命：巴哈花精的情緒鍊金術	柳婷◎著	400元
JP0183	巴哈花精情緒指引卡： 花仙子帶來的38封信——個別指引與練習	柳婷◎著	799元
JP0184	醫經心悟記——中醫是這樣看病的	曾培傑、陳創濤◎著	480元
JP0185	樹木教我的人生課：遇到困難時， 我總是在不知不覺間，向樹木尋找答案	禹鐘榮◎著	450元
JP0186	療癒人與動物的直傳靈氣	朱瑞欣◎著	400元
JP0187	愛的光源療癒—— 修復轉世傷痛的水晶缽冥想法	內山美樹子 （MIKIKO UCHIYAMA）◎著	450元
JP0188	我們都是星族人0	王謹菱◎著	350元
JP0189	希塔療癒——信念挖掘： 重新連接潛意識　療癒你最深層的內在	維安娜・斯蒂博◎著	450元
JP0190	水晶寶石　光能療癒卡 （64張水晶寶石卡＋指導手冊＋卡牌收藏袋）	AKASH阿喀許 Rita Tseng曾桂鈺◎著	1500元
JP0191	狗狗想要說什麼——超可愛！ 汪星人肢體語言超圖解	程麗蓮（Lili Chin）◎著	400元
JP0192	瀕死的慰藉——結合醫療與宗教的臨終照護	玉置妙憂◎著	380元
JP0193	我們都是星族人1	王謹菱◎著	450元
JP0194	出走，朝聖的最初	阿光（游湧志）◎著	450元
JP0195	我們都是星族人2	王謹菱◎著	420元
JP0196	與海豚共舞的溫柔生產之旅——從劍橋博士 到孕產師，找回真實的自己，喚醒母體的力量	盧郁汶◎著	380元
JP0197	沒有媽媽的女兒	荷波・艾德蔓◎著	580元
JP0198	神奇的芬活——西方世界第一座靈性生態村	施如君◎著	400元
JP0199	女神歲月無痕——永遠對生命熱情、 保持感性與性感，並以靈性來增長智慧	克里斯蒂安・諾斯拉普醫生◎著	630元

眾生系列　JP0201

畫出你的生命之花：自我療癒的能量藝術

作　　　者／柳婷
責任編輯／廖于瑄
業　　　務／顏宏紋

總　編　輯／張嘉芳
出　　　版／橡樹林文化
　　　　　　城邦文化事業股份有限公司
　　　　　　104台北市民生東路二段141號5樓
　　　　　　電話：(02)2500-7696　傳眞：(02)2500-1951
發　　　行／英屬蓋曼群島商家庭傳媒股份有限公司城邦分公司
　　　　　　104台北市中山區民生東路二段141號5樓
　　　　　　客服服務專線：(02)25007718；25001991
　　　　　　24小時傳眞專線：(02)25001990；25001991
　　　　　　服務時間：週一至週五上午09:30～12:00；下午13:30～17:00
　　　　　　劃撥帳號：19863813　戶名：書虫股份有限公司
　　　　　　讀者服務信箱：service@readingclub.com.tw
香港發行所／城邦（香港）出版集團有限公司
　　　　　　香港灣仔駱克道193號東超商業中心1樓
　　　　　　電話：(852)25086231　傳眞：(852)25789337
馬新發行所／城邦（馬新）出版集團【Cité (M) Sdn.Bhd. (458372 U)】
　　　　　　41, Jalan Radin Anum, Bandar Baru Sri Petaling,
　　　　　　57000 Kuala Lumpur, Malaysia.
　　　　　　電話：(603) 90578822　傳眞：(603) 90576622
　　　　　　Email：cite@cite.com.my

內　　　文／歐陽碧智
封　　　面／兩棵酸梅
印　　　刷／韋懋實業有限公司

初版一刷／2022年8月
ISBN／978-626-96138-9-2
定價／450元

城邦讀書花園
www.cite.com.tw

國家圖書館出版品預行編目（CIP）資料

畫出你的生命之花：自我療癒的能量藝術／柳婷著. -- 初
版. -- 臺北市：橡樹林文化，城邦文化事業股份有限公司
出版：英屬蓋曼群島商家庭傳媒股份有限公司城邦分公司
發行，2022.08
　　面；　公分. --（眾生；JP0201）
　　ISBN 978-626-96138-9-2（平裝）

1.CST：繪畫技法　2.CST：靈修

947.1　　　　　　　　　　　　　　　111010429

104 台北市中山區民生東路二段 141 號 5 樓

城邦文化事業股份有限公司

橡樹林出版事業部　收

請沿虛線剪下對折裝訂寄回，謝謝！

|橡|樹|林|

書名：畫出你的生命之花：自我療癒的能量藝術　書號：JP0201

橡樹林文化

讀者回函卡

感謝您對橡樹林出版社之支持，請將您的建議提供給我們參考與改進；請別忘了給我們一些鼓勵，我們會更加努力，出版好書與您結緣。

姓名：_____ □女 □男　生日：西元_____年

Email：_____

● 您從何處知道此書？

　□書店　□書訊　□書評　□報紙　□廣播　□網路　□廣告 DM　□親友介紹

　□橡樹林電子報　□其他_____

● 您以何種方式購買本書？

　□誠品書店　□誠品網路書店　□金石堂書店　□金石堂網路書店

　□博客來網路書店　□其他_____

● 您希望我們未來出版哪一種主題的書？（可複選）

　□佛法生活應用　□教理　□實修法門介紹　□大師開示　□大師傳記

　□佛教圖解百科　□其他_____

● 您對本書的建議：
